藝術市場與投資解碼
Art market & Art Investment Decoded

| 黃文叡 著 |

$$R = \frac{C + P_{t+1} - P_t + S}{P_t}$$

R（Return）是報酬率，C是紅利或租借配息（dividend or coupon payment received），P_{t+1}是期待賣出的價格，P_t是當時的買價（actual purchase price），而S（convenience yield）是收益率。

藝術家

目錄 Contents

【投資篇】

目錄 Contents

序

　　亞洲當代藝術市場的異軍突起乃至蓬勃發展也不過短短三、四年，其經濟因素也許是拜中國的崛起，或與過多的熱錢有關，但在亞洲市場交易機制尚未健全，藝術品的美學價值尚未有定論之前，藝術品的單價卻屢創新高，突破千萬美元者已不在少數，期間市場泡沫的傳言一度甚囂塵上，但隨著亞洲當代藝術進入歐美主流拍場，泡沫的傳聞似乎又不攻自破，緊接著一波波的人為炒作，市場明星效應逐漸形成，張曉剛、曾梵志、村上隆、奈良美智等藝術家的「名字」成了品牌的保證，藝術品的價格與價值有了另一番的論戰，市場價格的肯定似乎逐漸凌駕了美學價值的判斷，一部以市場書寫的亞洲當代藝術史於焉成型，但所衍生出的相關議題，如第一市場和第二市場、區域市場和全球市場所扮演的角色，藝術家、經紀人和藏家間的互動關係，以及市場的操作手法和機制的確立等，都將影響未來亞洲當代藝術的發展與市場的走向。

　　講投資，很多人都有經驗，不脫兩個觀念：低風險和高報酬率。投資有許多選項，股票、基金、房地產等比比皆是，但投資藝術品卻讓許多人怯步，主要是藝術投資的技術門檻太高，需要具備專業的知識和熟諳市場的操作技巧，其中光是藝術品的鑑定和鑑價，非專業難以掌握，學問之大絕非一個博士或一個有經驗的畫商可以駕馭，加上藝術品不像股票有淨值，在出價、議價和售價上，很難有個標準，加上藝術品的交易不像股票可天天買賣，流動率差且交易不夠透明，即使拍賣場也非全然是一個公平的交易場所，作價、惡性炒作時有耳聞，非一般人可輕易窺探其中的奧秘。尤其藝術品單價屢創新高，再透過媒體的大肆報導，一時藝術從之人問津

的科目成了眾所矚目的投資選項，其間的冷暖，藝術家最感同身受。或許有人覺得「藝術投資」一詞已從一種概念逐漸落實為一種具體實踐，或者有人擔憂藝術市場即將面臨泡沫化的危機，如此兩極，主要是大多數人面對藝術投資尚未有一個健康且正確的觀念。

這本書是筆者近一年來發表在《藝術收藏＋設計》雜誌一些與藝術市場相關文章的集結。雖然藝術市場和藝術投資很難有一套理論基礎，筆者試著以較有系統的方式來引介、論述、分析和檢討藝術市場上的一些現象，提供想入門或想從收藏跨入投資領域的人另一種參考。我從教書到進入市場有十幾個年頭，雖不長，但只有一個信念，那就是理論需要實務來加以印證。死讀書不如不讀書，讀了書就要能用得出來，且用對地方，再配合歷練與經驗，兩者相互搭配，就是專業。專業無非是一種態度，藝術收藏或投資也是一種態度，一種對美的執著、對品味的追求和對自己眼光的肯定，而這種肯定卻往往需要專業的護導，尤其在這詭譎多變且充滿陷阱的藝術市場裡，正確的收藏態度和投資觀念更相形重要，這也是此書的目的。

這本書的出版，不能免俗地要感謝很多人，尤其是藝術家雜誌社的發行人何政廣先生、藝術家出版社的主編王庭玫，在2002年出版了我的拙作《現代藝術啟示錄》之後，還有勇氣續出這本書，由衷感激他們對我的肯定。而筆者所任職的摩帝富藝術顧問公司台北分公司的同僚，在幕後幫助整裡蒐集本書所需資料，雖有公器私用之嫌，仍萬分感謝他們的支持和沒要求加班費；另外，更感謝業界各位先進的指正與鼓勵，也期待本書的讀者能不吝給予批評與指教。

前言

替藝術市場與藝術投資解碼

　　市場不外是產品的供需集散，有人賣有人買便是一種交易，有所交易就會形成市場，而所謂的藝術市場便是藝術品的交易，而涉及交易就一定有買家和賣家雙方。如果這個市場達到一定的供需平衡，也就是說想賣的賣得走、想買的也買得到，代表整個市場正處於蓬勃發展的階段；但是當遇到經濟不景氣的時候，擁有藝術品的藏家有可能急於脫手求現；市場上流通的藏品增多且買氣不盛，這種供過於求的情況下，造成價格連連下跌，就形成一種買家市場。反過來說，如果景氣好，且投注到藝術市場的資金多了，買氣旺盛，買家到處尋求高品質、高名氣的藝術品來購買，往往造成僧多粥少的情況，在藝術品供不應求的情形下，產生激烈競價，造成藝術品價格連連攀升，便形成所謂的賣家市場。

　　先姑且不論什麼是藝術？或者什麼東西才算是藝術品？藝術品的交易在市場上一般可概分為三大類──純藝術（Fine Arts）、古董（Antiques）和收藏性藝術品（Art Collectibles）。純藝術主要包括繪畫、雕塑、裝置和攝影；古董則以陶瓷、家具和古玩為主；而收藏性藝術品的項目更多而雜，舉凡玩具、古錢、郵票、舊海報等，只要有一定的流通量，且有人買賣，都可視為此類藝術品。藝術品的交易通常以上述三大類為骨架，再依作品的年代、風格、媒材和型製作細分；如以年代為依據，西洋藝術就概分為早期大師作品（old masters）、印象派作品、現代藝術作品及戰後和當代作品；論風格，光現代藝術就涵蓋立體派、野獸派、達達、抽象表現主義等不同時代風格和巴黎畫派、藍騎士、灰罐等不同畫派；而媒材光繪畫一項就有油彩、粉彩、膠彩、蛋彩、壓克力、鉛筆畫等不勝枚舉。如以安迪・沃荷（Andy Warhol, 1928-1987）的〈橘色瑪麗蓮・夢露〉（Orange Marilyn, 1964）為例，一般將之歸類為戰後普普藝術時期的絹印作品。「戰後」指的是它的年代，市場一般以二次大戰作為與「現代」的區隔，戰前是現代藝術（Modern Art），之後便是戰後和當代藝術（Post-war and Contemporary art），這與藝術史的斷代略有不同，但當代藝術並沒有明顯的起始點，往往泛指還在世藝術家的作品。而這裡所提的普普藝術（Pop Art）講的是它的風格，絹印便是它的媒材。再如一件中國明代洪武年間釉裡紅纏枝牡丹紋玉壺春瓶，年代是明洪武年，風格是釉裡紅纏枝牡丹紋，而玉壺春瓶便是它的型製。所以當被問到「你喜歡或收藏哪一類的作品？」你的答案可能是「我都收些中國當代寫實油畫」或者「英國YBA的裝置藝術」，這便是替自己的收藏方向作一個明確的定位，更顯露出你對市場區隔的掌握力。

而藝術市場的操作，又可概分為第一市場（primary market）和第二市場（secondary market）。所謂第一市場就是藝術品流入市場的第一個管道，一般指的是藝術家的經紀商。經紀商通常是藝廊的經營者，透過藝廊空間定期展示、銷售所代理的藝術家作品。但藝廊又有所謂的商業藝廊（commercial gallery）和非營利藝廊（not-for-profit gallery）之分。商業藝廊有的經營新興藝術家、有的只買賣已成名藝術家的作品；經營新興藝術家的藝廊通常與藝術家對分作品銷售所得，而買賣較高價位且已成名藝術家作品的藝廊，通常透過買賣來賺取差價；另外尚有一種私人仲介（private art dealer），沒有店面、或只接受預約（by appointment only）、或只對特定客戶提供服務，靠居中穿線達成交易，從中賺取佣金或差價。但不管是哪個角色，皆熟諳藝術市場的動態與操作手法，有別於非營利藝廊的經營，往往只能在有限的資源下，推介、展示新興藝術家的作品，社會功能性大過市場性。而所謂的第二市場，就是藝術品從經紀商手上賣走後，經回流（resale）或進入拍賣市場。如以當代藝術品為例，第一市場的價格往往是最低價，回流或進入拍賣場後，價格往往因流通和競價而攀升；但如以已成名且具市場價格的作品而言，像畢卡索的作品，經紀商的價格可能高於拍賣價，因為經紀商並不能直接從死去的藝術家處獲得作品，只能從拍賣場競標取得作品，加上自身利潤，價格往往是市場的新高點。所以買什麼作品？從哪裡買？都是學問。

　　藝術市場一直扮演著總體經濟下的附庸角色，唯有經濟景氣之時，才見得到藝術市場的榮景；一旦遇到經濟蕭條，人們更是無心於藝術，但求溫飽。如以1980年代中期的日本為例，當時經濟一片大好，其藏家一直是印象派作品的競逐者，尤其青睞梵谷（Vincent Van Gogh）的作品，1987年日本的保險業鉅子後藤康男就以3仟9百70萬美元的天價（折合現在幣值約7仟8百10萬美元）從佳士得（Christie's）倫敦的拍賣場上標下梵谷的〈向日葵〉（Still Life：Vase with Fifteen Sunflowers, 1888）油畫，無疑正面宣示了日本當時的經濟實力。但三年後日本股市崩盤、經濟泡沫，連帶影響到全球經濟的發展，當時就連畢卡索（Pablo Picasso）和其它現代大師的作品價格，都慘跌近一半。從此之後，日本的藏家似乎從這個藝術市場中消聲匿跡。90年代末期，世界經濟逐步復甦，在過去的十年中，當代藝術品的價格至少翻了四倍，如以2007年紐約蘇富比（Sotheby's）的拍賣紀錄為依據，每件當代藝術品的平均價格約71萬5仟美元，比1998年的平均價格高出五倍之多。就連現在火紅的亞洲當代藝術市場，某些藝術家的作品價格，在十年內竟高達五十倍的價差。

所以藝術市場和一般的市場一樣，都是買賣雙方的需求，但也是因為有這種買家和賣家的拉距，才造成藝術品價格的高低。當然影響一件藝術品的價格，仍不脫作品本身的美學價值或藝術史上的定位，但市場的需求才是決定作品最後價格的唯一條件。譬如把小便桶簽上假名且將之命名為〈噴泉〉（Fountain）的法國藝術家杜象（Marcel Duchamp）的「現成品」（ready-made），在整個西方現代藝術史上，有著舉足輕重的地位，他不僅親身參與達達運動（Dada），且影響了20世紀後半各種藝術形式的出現，但市場上並不青睞收藏一件不登大雅之堂的「小便桶」或一把五金店裡都買得到的雪鏟子，即使這是一件大師的傑作，這種叫好不叫座的作品，當然就很難形成所謂的賣家市場，更不可能具有實質的市場價值。在一般市場裡，你買得到我也買得到的東西，就不稀奇，尤其一經量產，同一產品幾乎平價。但藝術創作，往往獨一無二，除了照片、版畫等可複製的媒材外，同一個藝術家幾乎不可能創作出一模一樣的作品，但這並不代表物以稀為貴，一個藝術家如果作品數量少，作品在市場上的流通率低，供需難以平衡，即使質精，但因市場的回流率慢，很難出現競價，價格便很難攀升。所謂的物以稀為貴，以畢卡索為例，他是位多產的藝術家，在世時便享有聲名，其作品的買賣頻繁，且量多足以應付市場的供需，在買賣雙方競價之下，價格逐年上升，直到畢卡索去世後，大部分藏家愈來愈少釋出手上的藏品，造成奇貨可居，只要有精品現身市場，便締造天價，2004年由紐約蘇富比賣出的〈手持煙斗的男孩〉（Garçon à la pipe），便以1億420萬美金成交，成了當年有史以來最昂貴的一件藝術品，這種現象才是藝術市場中所謂的物以稀為貴。

　　因此，藝術市場的蓬勃與否，絕非買家市場或賣家市場單方所能操縱，即使是買家市場獨大，也不見得是件好事，因為在僧多粥少的情形下，市場較容易受到人為的操縱──大戶壟斷、作價或私下漫天叫價的情況較為嚴重，公平競價的交易機制便開始受到懷疑和挑戰，如此日積月累，惡性循環，市場就很容易泡沫化，其中區域性市場的炒作所面臨的危機應屬最大，因為少了全球市場的沖銷，只要內部一失衡，便兵敗如山倒，當今的中國當代藝術市場可能就是一例。

　　而藝術市場中的藏家區域分布及實力消長是一種經濟發展的縮影。美國《藝術新聞》雜誌（Art News），評選出2007年全球頂級收藏家二百強中，全球藏家地域分布差異明顯。光是歐、美藏家就佔了87.5％，其中美籍藏家逾50％，歐洲藏家六十八人，佔30％。美國收藏家的強大陣容向世界昭示著美國人無論在經濟上

還是在藝術市場上的絕對優勢與主控權。而排名前十名的藏家中，美國藏家就佔了七位，毫無疑問，全球主流藝術市場仍舊以美國為主，雖說近幾年亞洲當代藝術市場蓬勃發展，但亞洲藏家僅五人入選，對於近些年來旋急竄起的中國藝術市場及中國超過七千萬人的收藏族群而言，這張榜單反映出了中國當代藝術市場在與全球市場的接軌上，仍有一大段的差距。如再進一步分析這些金字塔頂端藏家的收藏喜好，當代藝術已逐漸取代了印象派和現代藝術，成為大多數藏家競藏的對象。二百大藏家中80％以上都有當代藝術的收藏，其中50％以現代藝術收藏為主。雖然印象派和現代藝術在歐、美藏家心目中的地位依然不減，但由於精品難尋，大都進了美術館，其地位在當代藝術日正當中之際逐漸式微。而2003年以來在全球藝術市場中豁然崛起的亞洲當代藝術，在此次榜單中雖尚未佔有重要位置，但在區域市場中的炒作早已沸沸揚揚。在市場機制尚未健全之前，過度的人為炒作，實有泡沫化的隱憂。

特別是近幾年，藝術品逐漸成為資產配置（asset allocation）的一種選項，而以集資方式投資藝術品的藝術基金（art fund）的盛行，都大大衝擊了整個藝術市場的生態，尤其當藝術品的價格（price）凌駕其美學價值（aesthetic value）之時，一部以市場書寫的藝術史便應運而生。藝術基金為求高報酬率，難免介入市場炒作，其金額之大，可以輕易捧紅任何一位藝術家，如此一來，藝術品儼然只是一介商品，完全喪失了美學價值，品味也只不過是一種主觀且完全屬於個人的嗜好，藏家的角色被矮化，藝術的買賣只求利潤，這是何等的文明浩劫啊！所以，只有建立健全的市場操作機制，才能讓藝術的收藏與買賣，兼具美學經驗與投資價值。

現今，即使在操作機制較為健全的歐、美，也難理出一套較有系統的市場操作理論，因為市場操作主要是經驗法則，不可能衍生出一套公式，充其量只是一種多數人共同遵循的遊戲規則。雖說藝術市場的操作有25％的知識面、25％的技術面，加上50％的關係和網絡的建立，但光前兩項可能就得花上數十年的功夫才能由入門走向專業，其中就鑑定一項，也許是耗上一輩子的事業，更遑論進階到藝術投資的領域。投資講的是高報酬率、低風險，以藝術品作為一種投資的選項，其技術門檻遠高於其它的金融性商品。所以，想替藝術市場與藝術投資解碼，也只能引用機制成熟的歐、美市場為例，輔以市場實戰經驗，再佐以市場經濟學的理論，才能試著解讀這一瞬息萬變的市場和新興的投資概念。

Art
Market
& Art
Investment
Decoded

藝術市場與投資**解碼**

藝術品無價？藝術天價
──論藝術品的合理價

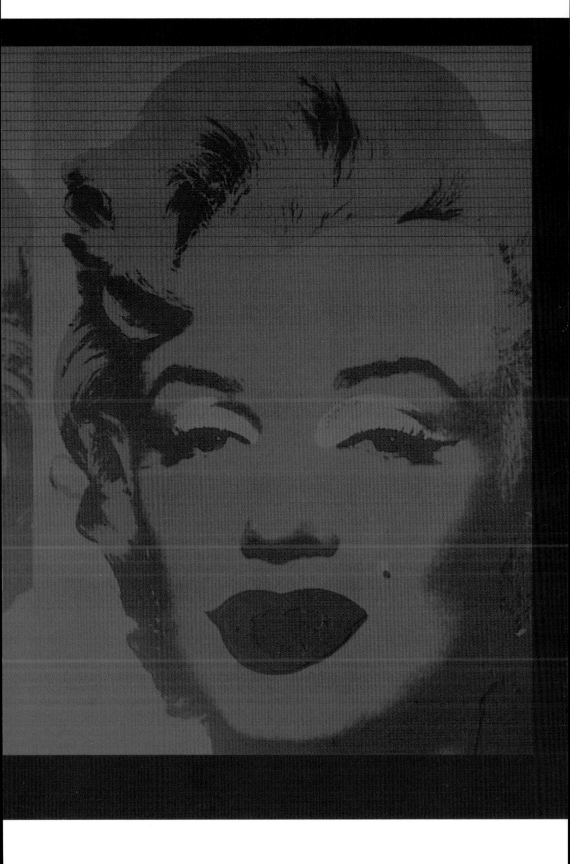

第一章
藝術品的價格：買家價格

藝術品的價格並沒有所謂的淨值（net asset value），也不像一般商品有公訂價，它因時、因地、因不同的來源而改變其價位，甚至只要有人出價、有人買，都可為一件藝術品締造新的成交紀錄和新的市場價格。

藝術市場詭譎多變，全球經濟的起落、股市的波動、政府的政策、賣家的策略和買家的喜好，都會連帶影響藝術品的價格。所以對買家而言，就必須詳知自己進場的位置，才不致於陷入價格的迷思。當然買家購買藝術品的目的，是為收藏？或為投資？也多少影響了買家的出手意願與對價位的接受度。再且，了解市場的價差與形成價差的背後原因，更是買家必修的功課。

全球市場vs.區域市場下的價差

所謂買家進場的位置，其位置指的是全球市場（global market）或區域市場（regional market）。區域市場顧名思義是專指某一地區的市場，往往以地理環境作區隔，如台灣市場、

張曉剛歷年「大家庭、血緣」系列，類似風格作品價格指數

1. 資料來源：Artprice
 編輯製表：Motif Art Consulting ,Taipei
2. 若於1998年用100美元買進一幅張曉剛的「大家庭、血緣」油畫作品，到2008年5月時平均有 13,534美元的價值。

張曉剛的作品在八年內有五十倍的成長，成為華人當代藝術市場中，成長率最高、最快的藝術家之一。

年代	平均單價	價格指數	成長率
1998	8,524	100	0（%）
2003	64,150	753	+653（%）
2004	37,872	444	-41（%）
2005	90,905	1066	+140（%）
2006	484,127	5680	+433（%）
2007	637,365	7477	+32（%）
05/2008	1,153,663	13534	+81（%）

中國大陸市場、紐約市場，或以更大的地理區塊分隔成亞洲市場、歐洲市場或美國市場。而所謂的全球市場涵蓋至少兩個或以上的區域市場。

　　一般而言，一個藝術家的作品如能在兩個不同屬性的區域市場被買賣且可清楚地辨識它的市場區塊，便可被視為具有全球市場實力的藝術家，這些藝術家通常具國際聲名，且吸引來自各地的買家和賣家。區域市場著眼於當地藝術家作品的買賣，是為一封閉性市場，而全球性市場放眼國際，是為一開放性市場。透過兩者之間不同的供需，便產生價差。

　　在全球市場佔有一席之地的藝術家，其全球市場的價一位定會帶動其區域市場的價位，但在區域市場的價位尚未與全球市場的價位持平之際，就會

廖繼春作於1970年的油畫作品〈花園春景〉，於2006年香港佳士得秋拍時以港幣1700萬元成交。

產生價差。譬如說，早期張曉剛在紐約拍賣場創下的價格遠高於中國內地市場的價格，吸引了大批歐美畫商湧入中國競購中國當代藝術家的作品，賺取差價，不到兩年的時間，中國當代藝術家的區域價格不但與全球市場價格持平，更有超越之勢。這種以全球市場帶動區域市場的反向操作模式，唯中國這塊當代市場最為成功。以往，藝術家必須在區域市場佔有一席之地後，才有進軍全球市場的本錢，但中國當代藝術市場成功的範例，卻打破了這種迷思。

藝術拍賣官執槌拍賣一景 *

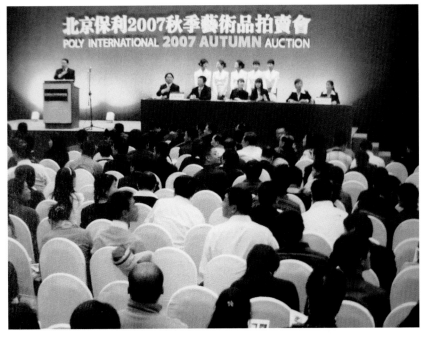

中國藝術拍賣市場
在2007年出現火熱
的現象 *

　　此外，當一個區域市場的藝術家有計畫地被另一個區域市場炒作之際，也會產生價差。如早期留洋滯留海外的台灣或中國藝術家，由於歷史淵源或國族認同等因素，被有系統地引介回國，經過本地畫商的包裝、炒作，其身價水漲船高，在市場低買高賣的操作模式下，畫商紛紛至畫家的居留地淘金，利用不同區域市場的價差，以倍數的利潤轉售回國，賣給本地的買家，但因為這些藝術家的作品尚未躋身全球市場，較難在國際間流通而產生競價，也就是說只能坐等自身區域市場內因供需所產生的價差，作為獲利。

　　當買家從一區域市場購買作品時，必須清楚知道「當地」的市場行情，例如台灣以號數（Ｆ）來計算畫作的尺寸，以每號（1F）價格乘以作品的尺寸，應不難算出作品的大約售價；不像歐美的藝術品，作品的主題、媒材、創作年代、尺寸，甚至其市場的需求度和流通率，都是影響一件作品售價的重要因素。但不要以為低價從一個區域市場購進一件作品，就代表獲利，因為當區域市場資源耗竭或停擺之時，所購買之藝術品因缺乏國際市場的需求與流通，就只能等待區域市場復甦後，才有再脫手的機會。即使一件優質的藝術品，雖較經得起市場的考驗，但在區域市場內的交易，因市場地域性強，

油畫尺寸表（以公分計）

（藝術家資料庫提供）

號數	人物型 F	風景型 P	海景型 M
0	17.5×14.0	17.5×12.0	17.5×10.0
1	22.5×15.5	22.5×14.0	22.5×12.0
2	25.5×17.5	25.5×16.0	25.5×14.0
3	27.0×22.0	27.0×19.0	27.0×16.0
4	33.0×24.0	33.0×21.0	33.0×19.0
5	35.0×27.0	35.0×24.0	35.0×22.0
6	41.0×31.5	41.0×27.0	41.0×24.0
8	45.5×38.0	45.5×33.0	45.5×27.0
10	53.0×45.5	53.0×41.0	53.0×33.0
12	60.5×50.0	60.5×45.5	60.5×41.0
15	65.5×53.0	65.5×50.0	65.5×45.5
20	72.5×60.5	72.5×53.0	72.5×50.0
25	80.0×65.0	80.0×60.5	80.0×53.0
30	91.0×72.5	91.0×65.0	91.0×60.5
40	100.0×80.0	100.0×72.0	100.0×65.0
50	116.5×91.0	116.5×80.0	116.5×72.5
60	130.0×97.0	130.0×89.5	130.0×80.0
80	145.5×112.0	145.5×97.0	145.5×89.5
100	162.0×120.0	162.0×112.0	162.0×97.0
120	194.0×130.0	194.0×112.0	194.0×97.0
150	227.0×182.0	227.0×162.0	227.0×145.5
200	259.0×194.0	259.0×182.0	259.0×162.0
300	291.0×218.0	291.0×179.0	291.0×182.0
500	333.0×248.5	333.0×218.0	333.0×197.0

資源過份集中，所以人為操縱的介入也較容易，加上市場高度內耗，流通不易，風險相對增高。

如買家所青睞的作品是屬於區域性的作品，用來收藏，只關買家喜好，但意在投資，就得考量投資報酬率。

作品的不同市場價格

（1）市場價格持穩或有攀升潛力的作品

大都為成名藝術家的作品，投資風險較小，單價卻高；但多數藏家如不願割愛，日子一久，市場的流通率降低，競價機會少，價格便不易攀升，此時，如藏家仍無人願意拋出手中作品進場護盤，難免造成崩盤效應。台灣前輩油畫家的作品便有此隱憂，因為這些作品的買家或賣家仍是以台灣市場為

主，作品也尚未成為國際市場的標的物，好作品難求，數量又不多，加上近幾年經營前輩畫家的藝廊又相繼投入中國當代藝術市場，難免造成本土買家信心不足，內憂外患下，促使許多藏家起而自救，攘外以安內，將手中的藏品透過香港的拍賣會（不同的區城市場）締造高成交紀錄，信心喊話進而護盤的用意自是明顯。

同一件作品在全球市場的回流價格（資料來源：artprice）

Artist		Bought		Sold		Work
	artprice	Hammer price	date	Hammer price	date	Title
MONET Claude (1840-1926)		€ 2,353,813	13-Nov-90	€ 23,633,600	18-Jun-07	Waterloo Bridge, temps couvert
WARHOL Andy (1928-1987)		€ 3,683,046	11-Nov-01	€ 14,378,700	13-Nov-07	Liz
ROTHKO Mark (1903-1970)		€ 1,365,724	19-Nov-98	€ 12,838,130	13-Nov-07	No.7 (Dark Over Light)
PICASSO Pablo (1881-1973)		€ 9,312,000	4-May-05	€ 12,152,250	9-May-07	Tête et main de femme
GRIS Juan (1887-1927)		€ 8,412,250	8-May-07	€ 12,152,250	9-May-07	Le pot de géranium
SOUTINE Chaïm (1894-1943)		€ 2,115,248	9-Dec-97	€ 11,840,400	5-Feb-07	L'homme au foulard rouge
MODIGLIANI Amedeo (1884-1920)		€ 3,990,310	12-May-98	€ 10,356,000	6-Nov-07	Jeune fille assise en chemise
BASQUIAT Jean-Michel (1960-1988)		€ 933,903	18-May-99	€ 6,545,440	22-Jun-07	Grillo
WARHOL Andy (1928-1987)		€ 1,872,005	14-May-03	€ 5,144,250	14-Nov-07	Campbell's Soup Can (Pepper Pot)
KOONING de Willem (1904-1997)		€ 490,886	2-May-95	€ 4,450,550	13-Nov-07	Untitled XVII
CÉZANNE Paul (1839-1906)		€ 5,420,130	20-Jun-06	€ 4,134,000	7-Nov-07	Maisons dans la verdure
BASQUIAT Jean-Michel (1960-1988)		€ 1,358,400	9-Nov-05	€ 3,707,000	21-Jun-07	Warrior
PISSARRO Camille (1830-1903)		€ 2,122,703	18-Oct-89	€ 3,313,920	6-Nov-07	Les peupliers, après-midi à Eragny
MANZONI Piero (1933-1963)		€ 1,125,455	10-Feb-05	€ 2,874,000	15-Oct-07	Achrome
SISLEY Alfred (1839-1899)		€ 1,404,284	28-Jun-99	€ 2,806,490	18-Jun-07	Le Loing à Moret
ANNENKOFF Y. P. G. (1889-1974)		€ 147,647	5-Oct-89	€ 2,787,000	28-Nov-07	Portrait of Aleksandr [...]
BONNARD Pierre (1867-1947)		€ 957,550	5-Nov-03	€ 2,572,500	8-May-07	Nature morte au melon
BRUEGHEL Jan I (1568-1625)		€ 1,978,648	12-Jul-01	€ 2,518,210	4-Jul-07	Aeneas and the Sibyl [...]
DOIG Peter (1959)		€ 431,480	26-Jun-02	€ 2,363,200	15-May-07	The Architect's Home [...]
KLEIN Yves (1928-1962)		€ 2,959,794	14-May-01	€ 2,123,660	8-Feb-07	«Ikb 77»
LÉGER Fernand (1881-1955)		€ 1,051,190	21-Jun-05	€ 2,067,000	7-Nov-07	«La femme couchée»
KUSTODIEV Boris M. (1878-1927)		€ 35,917	14-Dec-95	€ 1,621,730	12-Jun-07	Picnic
DUMAS Marlene (1953)		€ 472,472	11-May-04	€ 1,243,452	20-Jun-07	«The Dance»
WARHOL Andy (1928-1987)		€ 20,123	5-May-93	€ 1,184,240	20-Jun-07	Mao
STELLA Frank (1936)		€ 348,160	15-May-03	€ 1,181,600	15-May-07	«Jacques le Fataliste»
CHAGALL Marc (1887-1985)		€ 387,983	12-Nov-96	€ 1,178,400	9-May-07	Cirque au cheval rouge
NOLDE Emil Hansen (1867-1956)		€ 593,955	8-Oct-98	€ 1,061,480	6-Feb-07	Junges Paar
WHITELEY Brett (1939-1992)		€ 287,472	5-Mar-02	€ 959,040	12-Sep-07	Orange Fiji Fruit Dove
RUSCHA Edward Joseph (1937)		€ 381,290	4-Feb-04	€ 933,985	14-Oct-07	«Amphetamine, Pencil»
DUMAS Marlene (1953)		€ 739,552	13-May-04	€ 811,580	16-May-07	«Young Boys»
LAM Wifredo (1902-1982)		€ 178,094	24-Nov-97	€ 632,570	31-May-07	Femme cheval
DUFY Raoul (1877-1953)		€ 560,776	7-May-01	€ 620,100	7-Nov-07	Les pêcheurs
BOUGUEREAU W. A. (1825-1905)		€ 316,659	23-Oct-97	€ 596,190	23-Oct-07	L'amour au papillon
SOUTINE Chaïm (1894-1943)		€ 169,218	10-Nov-93	€ 592,120	20-Jun-07	Les escaliers à Chartres
WESSELMANN Tom (1931-2004)		€ 120,187	11-Nov-04	€ 571,795	16-May-07	Bedroom Painting #49
RAMOS Mel (1935)		€ 91,393	14-Nov-02	€ 563,464	21-Jun-07	«Peek-a-Boo, Platinum #2»
TOULOUSE-LAUTREC (1864-1901)		€ 378,574	5-May-05	€ 562,514	20-Jun-07	Au Bois de Boulogne
MANGUIN Henri Charles (1874-1949)		€ 250,000	28-Sep-02	€ 553,800	10-May-07	Les oliviers à Cavalière
ERNST Max (1891-1976)		€ 272,121	2-Dec-86	€ 552,320	6-Nov-07	Le chant de la grenouille
BURRI Alberto (1915-1995)		€ 113,879	23-Jun-93	€ 546,060	15-Oct-07	Sacco
ZAO Wou-ki (1921)		€ 84,884	12-Apr-98	€ 456,240	27-May-07	«1.10.62»
BELL Charles (1935-1995)		€ 260,610	12-Nov-03	€ 443,430	15-Nov-07	Miami Beach
BLAAS de Eugenio (1843-1931)		€ 302,015	7-May-98	€ 442,920	18-Apr-07	Awaiting the Return
RAUCH Neo (1960)		€ 134,864	12-May-04	€ 441,960	17-May-07	Kamin
LIU Ye (1964)		€ 13,659	30-Apr-96	€ 419,152	7-Oct-07	Silence of the Sea
AUERBACH Frank (1931)		€ 43,119	21-Oct-03	€ 401,652	22-Jun-07	Reclining Figure of Jym
FREUD Lucian (1922)		€ 95,940	23-Oct-01	€ 394,394	8-Feb-07	Strawberries
NARA Yoshitomo (1959)		€ 78,183	13-Nov-03	€ 383,656	16-May-07	Sprout the Ambassador
EDELFELT Albert (1854-1905)		€ 244,223	28-Jun-99	€ 336,672	23-Oct-07	Chez l'artiste
MIRO Joan (1893-1983)		€ 306,040	6-Nov-03	€ 333,608	6-Feb-07	Femme devant la lune

Sélection of 200 paintings sold at least twice at auctions

（2）初上市場且單價較低的作品

因單價低，風險相對低，但最好挑選已有成交紀錄或有藝廊、經紀人代理的藝術家。有成交紀錄代表已有買賣在進行，市場正在形成；被代理，代表有專業的行銷和經營，藝術家躍居檯面的機率就高。但「這個藝術家作不起來」的話時有耳聞，即使品質精良的作品，都有可能因曲高和寡，有行而無市。所以選擇這類藝術家的作品時，切記不可只憑個人的感官經驗作選擇，而需對藝術家的資歷、背景、作品風格和代理人的市場策略和經驗作深入的了解。

相較於區域市場，全球市場較為靈活，進出自如，因為全球市場涵蓋全球的區域市場，哪個市場不好就往那兒買，哪個市場好就往那兒賣。換言之，全球市場的優勢在於它的流通率（liquidity），流通率高的作品，求售變現容易，且因流通而產生競價，即使拋售，價格也不致太差。所以，在選擇購買一件藝術品時，優先考量作品是否具備全球市場的條件，才是降低風險的不二法門。當然作品本身的條件，也應當一併考量在內，否則光有全球市場作後盾，作品自身條件不佳，一樣乏人問津。

因此，一個買家在選擇購藏一件藝術品時，除了考量自身的喜好和品味外，更需著眼於作品的市場性。如10萬美金可買一件區域市場的搶手貨，也可買到全球市場的限量品，以投資風險而言，購買安迪‧沃荷（Andy Warhol）限量版的瑪麗蓮‧夢露（Marilyn Monroe）版畫當然比買一件台灣前輩畫家的作品來得風險低。

藝術市場常見的幾種價格

藝術品的取得管道影響其價格，從畫商處購買的價格絕不等同於它的拍賣價格或公平市價（fair market value）。一般而言，價格由高至低依序為：畫商價、拍賣價、公平市價、保險價和抵押貸款價。

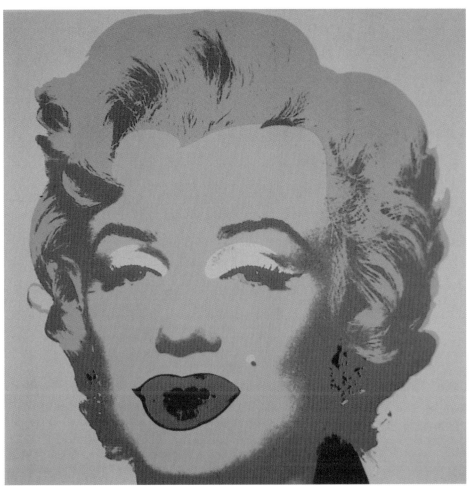

安迪‧沃荷　瑪麗蓮‧夢露　絹印、紙上作品　92×92cm　1967

（1）畫商價

　　以歐美經營高檔名家作品的畫商為例，購進一件作品，不管是由藏家
處購得或是從拍賣場上標得，甚至直接購自藝術家本人（非旗下代理之藝
術家），往往會加上三成至五成的利潤作為售價，有時會給予老客戶九折
至八折不等的折扣。但對於經營新興藝術家的畫廊而言，由於是第一市場
（primary market），往往與所代理的藝術家五五拆帳，所以售價應不會高出
公平市價太多。

（2）拍賣價

每件拍品都有一個預估價，除拍賣時現場舉牌競標外（paddle bid），有意競標者也可在預展期間填寫書面競標單（written bid form），委託拍賣官出價，也可登記以電話競標（phone bid）。

值得注意的是，某些拍品定有底價（reserve），也就是競標者需至少超出底價，才能得標；而底價的設定，往往不會高於該件拍品最低預估價的80％，用以吸引買氣；也就是説，在正常的操作下，競標者仍有可能以超出底價但低於最低預估價的落槌價（hammer price）得標。標得的作品尚需繳付10％至20％不等的佣金（premium）和當地的營業稅（sales tax），如需裝箱運送或保險，費用自理，有些國家甚至對藝術品的進出口課以關稅。

（3）公平市價

就是藝術品的現值（current market value），用以反映該作品在現今市場表現的參考價，並非售價，更不是一個精確的數字。市場公訂價往往以當年或前幾季的拍賣紀錄作為運算的標準，算出某個藝術家的某個主題、某個年代、某種媒材、某個尺寸的作品在某個區域市場的表現，以此數字為依據，再就不同目的，作價格上的變動。一般買家很難以此價格買到藝術品，因為賣家還得再加上自身的利潤作為最終售價。

（4）保險價和抵押貸款價

藝術品的保險價往往是公平市價的80％左右，也就是説，一旦藝術品遭損毀或被竊，保險公司最高只理賠該件作品當時公平市價的80％，而每家保險公司對理賠的認定標準又不一，尤其涉及真偽鑑定的部分，往往是紛爭之源。而抵押貸款價，由於抵押貸款期間，債權人需負保管抵押品（藝術品）之責，所有衍生的相關費用（collateral costs），當由債務人概括承受，因此抵押貸款價往往是藝術市場的最低價格。

	Artiste / Artist	Pays de Naissance Country of Birth	Produit des ventes Auction sales turnover	Lots vendus Lots sold	Adjudication maximale TOP hammer price
1	BASQUIAT Jean-Michel (1960-1988)	US	€ 46,833,564	73	€ 9,600,500
2	HIRST Damien (1965)	GB	€ 37,536,421	122	€ 12,752,080
3	ZHANG Xiaogang (1958)	CN	€ 36,136,819	110	€ 1,587,520
4	DOIG Peter (1959)	GB	€ 20,040,811	45	€ 7,741,800
5	YUE Minjun (1962)	CN	€ 14,897,861	49	€ 2,817,320
6	PRINCE Richard (1949)	US	€ 14,287,219	72	€ 1,844,500
7	ZENG Fanzhi (1964)	CN	€ 11,751,576	52	€ 1,115,700
8	HARING Keith (1958-1990)	US	€ 11,003,802	167	€ 1,841,500
9	KOONS Jeff (1955)	US	€ 9,315,111	67	€ 2,803,320
10	WOOL Christopher (1955)	US	€ 8,452,305	30	€ 1,184,240
11	GURSKY Andreas (1955)	DE	€ 8,060,879	42	€ 2,277,000
12	CHEN Yifei (1946-2005)	CN	€ 7,590,651	22	€ 3,473,280
13	ZHOU Chunya (1955)	CN	€ 7,364,656	82	€ 617,825
14	WANG Guangyi (1957)	CN	€ 6,990,529	69	€ 270,720
15	SUGIMOTO Hiroshi (1948)	JP	€ 6,955,169	130	€ 1,217,370
16	KAPOOR Anish (1954)	IN	€ 6,440,150	24	€ 1,557,400
17	BARCELO Miquel (1957)	ES	€ 6,404,114	37	€ 1,100,000
18	YAN Pei-Ming (1960)	CN	€ 6,107,770	43	€ 666,135
19	DUMAS Marlene (1953)	ZA	€ 6,075,937	29	€ 1,326,000
20	KIEFER Anselm (1945)	DE	€ 5,988,298	15	€ 2,427,040
21	NARA Yoshitomo (1959)	JP	€ 5,395,588	74	€ 737,800
22	LIU Xiaodong (1963)	CN	€ 5,293,050	23	€ 1,982,600
23	FANG Lijun (1963)	CN	€ 5,241,931	41	€ 622,566
24	SHERMAN Cindy (1954)	US	€ 5,109,951	72	€ 1,364,930
25	WANG Yidong (1955)	CN	€ 5,033,629	22	€ 828,410
26	BROWN Cecily (1969)	GB	€ 4,614,095	17	€ 1,032,920
27	OEHLEN Albert (1954)	DE	€ 4,606,923	36	€ 349,508
28	LIU Ye (1964)	CN	€ 4,455,699	19	€ 828,410
29	KELLEY Mike (1954)	US	€ 4,297,047	22	€ 1,872,000
30	TANSEY Mark (1949)	US	€ 4,104,316	5	€ 2,106,000
31	KIPPENBERGER Martin (1953-1997)	DE	€ 3,849,556	72	€ 563,274
32	AI Xuan (1947)	CN	€ 3,490,773	26	€ 409,332
33	YUSKAVAGE Lisa (1962)	US	€ 3,394,064	22	€ 885,360
34	STRUTH Thomas (1954)	DE	€ 3,189,605	58	€ 578,292
35	YANG Feiyun (1954)	CN	€ 3,059,175	15	€ 395,568
36	PEYTON Elizabeth (1965)	US	€ 2,938,671	25	€ 563,274
37	TANG Zhigang (1959)	CN	€ 2,790,782	21	€ 304,160
38	RUFF Thomas (1958)	DE	€ 2,645,171	106	€ 126,038
39	BROWN Glenn (1966)	GB	€ 2,624,172	9	€ 622,776
40	CONDO George (1957)	US	€ 2,583,115	43	€ 250,852
41	SCULLY Sean (1945)	IE	€ 2,545,598	57	€ 590,240
42	FISCHL Eric (1948)	US	€ 2,531,108	21	€ 1,326,000
43	LENG Jun (1963)	CN	€ 2,493,030	24	€ 789,600
44	CHEN Danqing (1953)	CN	€ 2,322,314	20	€ 1,024,270
45	RICHTER Daniel (1962)	DE	€ 2,164,263	18	€ 516,950
46	SCHNABEL Julian (1951)	US	€ 2,066,911	31	€ 561,600
47	BANKSY (1975)	GB	€ 2,063,445	24	€ 237,248
48	LIU Wei (1965)	CN	€ 2,035,822	40	€ 235,712
49	CUCCHI Enzo (1949)	IT	€ 1,994,720	28	€ 416,528
50	MURAKAMI Takashi (1962)	JP	€ 1,994,420	139	€ 571,795
51	MAPPLETHORPE Robert (1946-1989)	US	€ 1,983,802	83	€ 447,664
52	WEISCHER Matthias (1973)	DE	€ 1,968,417	19	€ 296,400
53	LUO Zhongli (1948)	CN	€ 1,946,760	29	€ 195,060
54	RAY Charles (1953)	US	€ 1,910,155	4	€ 1,092,000
55	CLEMENTE Francesco (1952)	IT	€ 1,872,377	38	€ 273,240
56	MacCARTHY Paul (1945)	US	€ 1,767,597	18	€ 987,740
57	SANCHEZ Tomás (1948)	CU	€ 1,746,493	16	€ 420,930
58	ZHANG Huan (1965)	CN	€ 1,711,038	48	€ 171,882
59	CATTELAN Maurizio (1960)	IT	€ 1,679,886	20	€ 312,000
60	SCHÜTTE Thomas (1954)	DE	€ 1,673,273	8	€ 1,480,300
61	RAUCH Neo (1960)	DE	€ 1,668,425	18	€ 478,790
62	FENG Zhengjie (1968)	CN	€ 1,668,396	38	€ 75,555
63	PALADINO Mimmo (1948)	IT	€ 1,663,931	85	€ 143,555
64	CAI Guoqiang (1957)	CN	€ 1,654,944	25	€ 565,500
65	UKLANSKI Piotr (1969)	PL	€ 1,648,474	17	€ 741,150
66	CHIA Sandro (1946)	IT	€ 1,640,524	83	€ 170,000
67	IMMENDORFF Jörg (1945-2007)	DE	€ 1,624,498	46	€ 364,320
68	MAO Xuhui (1956)	CN	€ 1,597,535	32	€ 168,674
69	TROCKEL Rosemarie (1952)	DE	€ 1,570,842	33	€ 310,863
70	QI Zhilong (1962)	CN	€ 1,502,802	27	€ 155,936
71	MAO Yan (1968)	CN	€ 1,396,352	16	€ 886,886
72	SALLE David (1952)	US	€ 1,314,011	29	€ 148,200
73	BILAL Enki (1951)	YU	€ 1,297,900	33	€ 176,900
74	JI Dachun (1968)	CN	€ 1,294,049	45	€ 165,682
75	TUYMANS Luc (1958)	BE	€ 1,288,132	16	€ 741,000
76	OFILI Chris (1968)	GB	€ 1,281,824	19	€ 444,690
77	HAVEKOST Eberhard (1967)	DE	€ 1,267,334	29	€ 199,000
78	ROTHENBERG Susan (1945)	US	€ 1,254,507	11	€ 959,140
79	RONDINONE Ugo (1964)	CH	€ 1,219,675	18	€ 167,156
80	FRIEDMAN Tom (1965)	US	€ 1,215,677	17	€ 585,000
81	GOBER Robert (1954)	US	€ 1,194,153	14	€ 457,436
82	BARNEY Matthew (1967)	US	€ 1,162,470	29	€ 213,614
83	MUÑOZ Juan (1953-2001)	ES	€ 1,078,312	8	€ 339,388
84	EDER Martin (1968)	DE	€ 1,059,692	23	€ 350,415
85	YIN Zhaoyang (1970)	CN	€ 1,045,594	20	€ 118,185
86	ALYS Francis (1959)	BE	€ 1,043,747	19	€ 355,272
87	MUNIZ Vik (1961)	BR	€ 1,033,574	56	€ 103,292
88	TYSON Keith (1969)	GB	€ 1,031,574	13	€ 266,904
89	MEESE Jonathan (1977)	JP	€ 1,025,322	26	€ 163,527
90	CHENG Conglin (1954)	CN	€ 1,016,628	9	€ 789,426
91	GUO Wei (1960)	CN	€ 1,010,867	37	€ 82,841
92	WEST Franz (1947)	AT	€ 1,008,519	29	€ 103,761
93	HODGES Jim (1957)	US	€ 986,801	6	€ 428,330
94	SASNAL Wilhelm (1972)	PL	€ 985,721	13	€ 243,474
95	CHEN Yanning (1945)	CN	€ 969,032	9	€ 198,260
96	STINGEL Rudolf (1956)	IT	€ 963,601	6	€ 456,692
97	EITEL Tim (1971)	DE	€ 956,270	13	€ 187,200
98	XIN Dongwang (1963)	CN	€ 940,888	11	€ 467,616
99	SKREBER Dirk (1961)	DE	€ 938,718	17	€ 177,936
100	TOMASELLI Fred (1956)	US	€ 933,330	11	€ 206,248

第二章
藝術品的價格：賣家價格

對一個藏家而言，總有眼界愈來愈高或收藏方向改變，想要賣掉手中的舊藏，由買家的身份轉為賣家的時候；或者是藝廊的經理人在為所代理的藝術品進行訂價，考量市場的接受度時，都脫離不了所謂賣家的價格問題。要懂得買，已屬不易；但要懂得賣，更非易事。

賣一件藝術品，不但要知道賣價，更需掌握賣的時機，賣對人和賣對地方。而這其中的時機、人和地方卻又影響到賣價的高低，所以在賣家市場中並無所謂的公平交易價（fair market value），只要時機對、有人買又賣對地方，都可能替該作品創下另一個高價紀錄。但如以投資為著眼點，更需熟知利潤的獲得並非取決於最後的賣價，而是在買進一件作品時，就需清楚知道該件作品轉手後的利潤，才能進場買進，才能稱得上是好的投資。但想要達到如此高段的境界，當然必須練就在買進時就能掌握當時市場賣價的本事，才能落實「買到就賺到」的理想目標。所以，想要買到好價格，必須知道各個不同

市場的賣價；而想要賣到一個好價格，也須掌握各個不同市場的買價。買賣其實互為表裡，相互運作之下，才能讓藝術品在市場上保有一定的流通性。

要賣一件藝術品，總得先有個訂價。一般而言，市場上有三種不同的訂價方法，即：絕對性價格、相對性價格和策略性價格。

絕對性價格

也就是所謂的一口價或不二價。通常用在絕世珍品上，如畢卡索早期立體派的油畫作品，可遇不可求，因為絕大多數此時期的經典作品，早以成了美術館的永久收藏或重量級私人藏家的典藏品，再次現身於市場的機會微乎其微，一旦現身，形同無價（無從訂價），成交與否往往取決於買賣雙方的因緣與默契，其價格沒有絕對的上限，只要賣家肯出手，買家肯點頭，絕世珍品便有易主的機會。

以維也納知名藝術家克林姆（Gustav Klimt,1862-1918）作於1907年的〈包爾夫人畫像 I〉（Portrait of Adele Bloch-Bauer I）為例，該作品顛沛流離，於二次大戰期間淪入納粹之手，其後又因遺產官司纏連訴訟，最後輾轉進入美國，於2006年由雅詩蘭黛化粧品（Estee Lauder）少東羅蘭‧蘭黛（Ronald Lauder）以美金1億3500萬從包爾夫人丈夫的甥女瑪莉亞‧亞特曼（Maria Altmann）處購得，成為史上第三高價的繪畫作品。

克林姆往往得花上三、四年才完成一張作品，並非多產的藝術家，加上存世作品不多，所僅存者大多是當年名門巨富委託之作，一旦被購藏後，便很難在短期內再次現身於市場。所以此類作品的價格往往沒有議價空間，take it or leave it，價格絕對，有錢甚至還買不到，這種價格便稱為絕對性價格。

而絕對性價格也可以運用在新興藝術家的作品價格上。藝廊的經理人可採取不二價的方式來防止自己代理的藝術家作品價格被惡性炒作，避免戕害藝術家日後的發展空間，因為價格都一樣，沒有價差，在作品上拍賣前，很難被炒作。歐美第一市場的畫商，往往不僅堅持作品的絕對性價格，還常外加轉賣條款（resale agreement），嚴格限制買家日後不得將作品送至拍賣，如

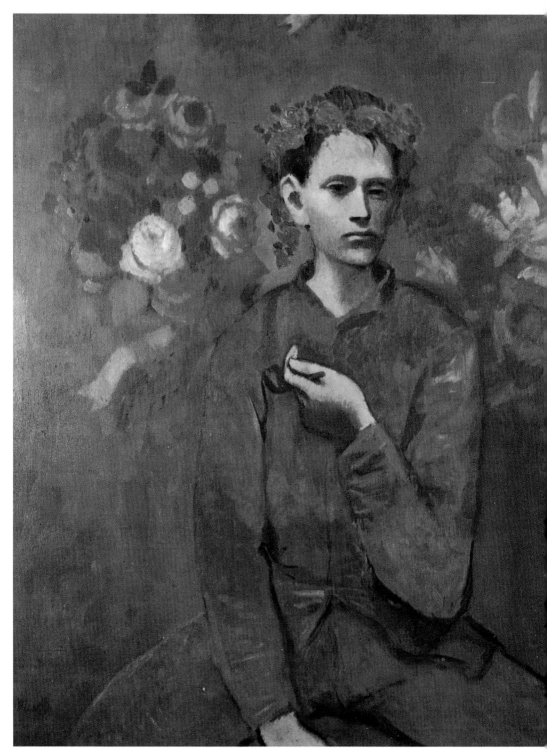

畢卡索的〈手持菸斗的男孩〉於2004年以1億420萬美元成交，名列史上第六高價之繪畫作品。

克林姆　包爾夫人畫像Ⅰ　油彩、金、銀、畫布 138×138cm　1907　成交價1億3500萬美元

有轉賣的意願，畫廊有優先購買權，以此來控管價格，扮演好第一市場的角色。因為作品上了拍賣，很難遏止有心人士的炒作，尤其是手中握有同一藝術家大量作品的藏家，往往將價格飆高來圖利自己的收藏，但因為價格遠遠超出藝術家在相對市場上應有的價格，是一種虛價，造成真正的買家因價位過高而裹足不前，阻礙了藝術家往後的發展。因此，就賣家而言，不管是收

藏家、投資者或是藝廊的經理人，當清楚判讀手中作品的市場屬性，才不致於造成作品價格「曲高合寡」的現象。

相對性價格

又稱為比較性價格。就個別藏家或投資人而言，通常較適用此種方法來作訂價。如果擁有一件大師級（maestros）或已成名藝術家（established artists）的作品，在得出自己的賣價之前，必須先掌握兩種不同的比較性價格：（1）與藝術家同一時期、相同媒材、類似主題、風格和尺寸的作品價格作比較；（2）與藝術家同一時期、相同媒材、類似主題、風格和尺寸的其它藝術家作品價格作比較。譬如想要得知安迪‧沃荷（Andy Warhol）作於1967年的〈瑪麗蓮‧夢露〉（Marilyn Monroe）版畫，可比較同一年、同一系列版本（250版或AP 50版）、同一尺寸（91.4×91.4cm）在近兩、三年的拍賣紀錄，再比較經營第二市場的畫商價格，取其中間點，便是可能的賣價。

如果作品曾經被知名美術館典藏或展出過，或是被重要藝評或專業書籍討論過，都可為作品的價格增加籌碼。一般而言，類似安迪‧沃荷這類藝術家的作品，因為藝術家已不存世，加上大部分作品已為身後的基金會所收藏，往往沒有第一市場的代理商，所以經營此類藝術家的畫商，大部分都得進到拍賣場標得這類作品，加上三至五成的自身利潤，其價格往往是市場的最高價。

而近期的拍賣價格，如排除人為作價的可能，可以較客觀地反應出所謂的市場公平交易價，所以將自己手上的作品價位訂在上述兩者之間，便是一個合乎市場接受度的訂價。當價格相對低於畫商的賣價時，便具有較高的市場競爭力，連畫商都可能成為你的買家。

但對新興藝術家的作品價位而言，由於尚未上拍賣市場或在拍賣紀錄不足的情形下，其訂價較適合與同一時期、同一區域市場、相同媒材、類似主題、風格和尺寸的其它藝術家作品價格作比較，這樣的訂價較能接近市場買

安迪‧沃荷作於1967年的一系列〈瑪麗蓮‧夢露〉限量版版畫，一直是市場的寵兒。（右頁圖）

家的期待值。譬如同屬台灣區域市場的攝影作品，在訂價時往往會參考其它同質性較高的作品價格，訂出一個「可資競爭」的價格，過高或過低，恐造成乏人問津或提前壓縮藝術家的市場價位空間。如想賣掉手中這類藝術家的作品，又考量不想支付拍賣場的大筆佣金或被轉賣條款約束的情形下，賣家可嘗試將作品賣回給代理畫商，但利潤空間較小，除非代理畫商已隨著市場的供需調漲了作品價格。但千萬別忘了要把擁有該件作品的附帶開銷（如保險、運輸、修護、框裱等）一併算入成本，加上賣出作品獲利後的可能稅捐，才是真正的賣價。

而對經營新興藝術家的第一市場代理畫商而言，其代理藝術家的作品價格在拍賣場上節節高漲之時，往往順勢調漲手中作品的價格，甚至與拍賣價持平，這樣的操作已喪失了自身作為第一市場的角色，與第二市場的角色有所混淆，不但短視近利更會擾亂市場的機制。

如為預防因價位較低而造成大戶進場大量買進的情形，可自行捏拿配額或自訂轉賣條款，但千萬不能存有「有錢賺為什麼不順勢大撈一筆」的心態，因為一個健全的市場機制，必須營造價差空間，才能保有作品在市場上的流通率，有了流通率，市場便會出現競價，作品的價格才能逐步攀升。畫商可以因應市場而調漲價格，但不能與拍賣價持平或更高，方能建立買家的信心，買家在日後轉賣作品時，也可獲得利潤，這種營造「雙贏」的態度，才是第一市場經理人應有的正確經營觀念。

策略性價格

也就是策略性的高訂價或低訂價，是一種心理層面的運作，拍賣公司通常以此手法來作估價。拍賣採高預估價的策略，可清楚鎖定金字塔頂端的買家，營造奇貨可居的景象，使之成為該場拍賣的焦點，一般以封面拍品的運作為宜。而採低預估價的策略，不外是想藉此吸引更多金字塔底層的買家，製造買氣。

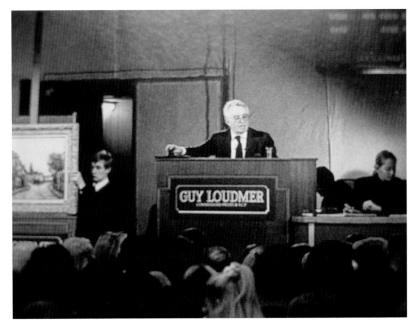

拍賣公司擅長用策略性估價的手法來吸引特定的買家，圖為已有深厚基礎的巴黎藝術拍賣會現場。＊

　　而一般經營第一市場的經理人，也常用此策略來操作新興藝術家作品的買賣。在比較過同一時期、同一區域市場、相同媒材、類似主題、風格和尺寸的其它藝術家作品價格後，有些經理人採「薄利多銷」的策略壓低價格，在作品質精且量管得宜的情形下，讓作品的可獲得性逐次降低，也就是說東西好、便宜，但不易買到，待市場需求增高到一定程度後，再以較高的價格釋出手中剩下的作品，替藝術家奠定市場價位，省略與其它藝術家同質、同價的競爭風險。

　　在了解上述這三種不同的訂價方法之後，賣家應該有比較清楚的概念來決定自己手中藝術品的賣價。但謹記藝術市場詭譎、複雜的程度實不下於股票市場，尤其藝術品不像股票或有價證券一樣，每月有收盤指數或淨值等固定的價格指數。說穿了，藝術市場就是一個願打願挨的市場，有人出價，有人買賣，這個市場便能運行無阻，你今天花1萬元買一張畫，明天用100萬賣走，不管有無人為炒作或作價，皆不犯法，只要買賣雙方達成協議，價格絕非是主導交易的唯一因素，也許買家的品味、喜好、收藏方向，作品的主題、品質和真偽才是作品成交的主因。

【市場篇】

Art
Market
& Art
Investment
Decoded

Chapter
2

藝術市場與投資**解碼**

縱橫拍賣場的不二門法
─瞭解藝術市場

HK$ 42,000,000

第三章
藝術市場作價的觀察與判讀

藝術市場上有許多在檯面下進行的操作手法，然而已被市場所接受，成了心照不宣的遊戲規則，作價便是其中一種常用的技巧。下文將以實際例證分別從拍賣場、第二市場的畫商、藝術掮客、企業捐贈的角度，為讀者剖析作價的空間和需要，讓你知己知彼，不迷失在詭譎多變的藝術市場裡。

　　藝術市場詭譎多變，買家和賣家往往得各憑本事，才能買得巧，賣得好，也就是買得時機巧合且價格合理，賣得適得其所且價格超乎期待。這樣的交易當然是最理想的狀況，但是市場往往避免不了人為的操縱，其手法有些痕跡鑿鑿，有些卻不著痕跡。但痕跡鑿鑿者也並非是操作粗糙，有時是欲擒故縱或投石問路；而不著痕跡者，是為暗箭，在射程之內，有絕對的殺傷力。所以虛實之間，如何因應，完全端看個人的市場經驗所造就的功力。

　　雖說達爾文的「物競天擇」論──適者生存，不適者淘汰，可用來解釋大多數的市場生態，但今日的藝術市場卻靠著

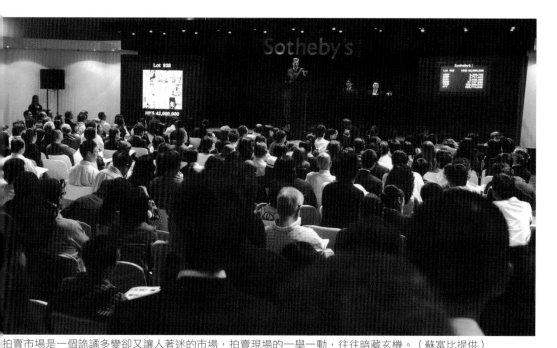

拍賣市場是一個詭譎多變卻又讓人著迷的市場，拍賣現場的一舉一動，往往暗藏玄機。（蘇富比提供）

這些「不適者」撐起半邊天——沒有「不適」的買家或賣家，就沒有作價的空間和需要。

雖說交易應以公平為原則，而大多數的藝術品交易也都朝此方向進行，但涉及買賣，或多或少就有所謂的技巧問題，技巧並不意味非法，而是一種操作手法，一旦被市場接受，就成了一種心照不宣的遊戲規則，而作價便是其中一種常用的技巧。作價並沒有所謂的理論基礎或規矩，其目的也並非全為了坑殺買家，有時只為保護賣方自己的權益。作價也得看時機、場合和對象，一般作價主要是賣家，但買家有時也可利用作價的技巧來購買藝術品。

拍賣場的作價

不可諱言，拍賣場往往是最有作價空間的場合。賣家透過拍賣場出售自己手中的藏品，原本只是一種單純的委託行為，但拍賣的進行往往無法掌握瞬息萬變的賣場動態和買家心態，原先看好可高價成交的作品，有可能達不到底價而流標。譬如2007年11月7日在紐約蘇富比舉行的印象派和現代作品

梵谷生前的最後一張風景作品〈麥田〉，估價2800萬至3500萬美金，卻在紐約蘇富比的印象派和現代作品專拍中不幸流標。

專拍（Impressionist & Modern Art），其中備受看好的梵谷生前最後一張風景作品〈麥田〉（The Fields），在一陣嘆息聲中流標，連帶使得畢卡索（Pablo Picasso）、雷諾瓦（Auguste Renoir）和馬諦斯（Henri Matisse）等大師作品相繼流標，次日蘇富比的股票大跌38％。市場的分析家一致認為是蘇富比錯估市場形勢，把梵谷的預估價（Est.2800-3500萬美金）訂得太高，且疏於拍賣前的運作。

　　一般而言，市面上已難得出現像〈麥田〉這樣的梵谷作品，理當造成市場轟動，產生競標，但蘇富比在拍賣前信心滿滿，甚至向賣家保證底價，不像以往在拍賣前先行運作可能的買家，終因賣場凝聚力不足加上買家信心浮動，而宣告流標，蘇富比因事前的承諾，以所保證的底價自行購進梵谷的

一個懂得善用技巧的畫商，可使旗下藝術家的作品價格翻漲數倍。
Richard Prince〈Cowboy〉, C-print, 50 x 70 in., 1989

這張作品。試想連蘇富比這樣的大拍賣公司，都因錯估形勢而造成巨大的損失，一般的賣家又如何在這種劍拔弩張的廝殺場合中自保，便是一門高深的學問。

拍賣場的賣家一般有兩種，即藏家和畫商。藏家求售手中的作品較為單純，頂多替作品訂個拍賣底價，避免被以過低的價格拍出；但畫商卻往往將拍賣視為另一個市場來經營。以經營第一市場的畫商而言，為了替所代理的藝術家建立市場或加強買家的信心，往往將所代理的藝術家作品送至拍賣，透過公開競價的機制替作品在第二市場（拍賣場）建立一個高於第一市場（藝廊）的價格，也同時讓旗下的藝術家由新興藝術家升格為已成名藝術家（established artist）。而畫商在無法將作品底價（reserve）提高到自己所預設

的價格時，就不得不自己進場護盤，透過佈局與安排，將作品拱到自己的預設價格，如現場有真的買家與其競標，便順水推舟讓真的買家得標，如無真買家與其競標，便自行買回，支付拍賣場寄賣手續費（consignment fee）和成交的佣金（premium），就當成是替藝術家的行銷付廣告費。有了拍賣價格，當然更為容易運作第一市場的價格。

　　透過此方式作價，無非是為了提高所代理藝術家和其作品的身價。有的畫商甚至結合原本的藏家，講好價格後，將作品送至拍賣，再由藏家從拍賣場買回，替該件作品設下一個拍賣紀錄，方便日後回流市場。

　　而買家也可透過作價的手法在拍賣場標得自己想要的作品或對抗隱形的買家。常用的手法不外是製造謠言，散播哪件作品「不對」、「不好」的消息，暗示作品為贗品或偽作，打擊其它買家的信心，使其紛紛打退堂鼓，進而以低價購進作品或讓作品流標，再進行與賣主私下議價（private sale）。因此，對於來自拍賣場的任何消息，千萬別誤聽誤信，需小心求證，自身的知識與市場經驗才是最佳的保障。

　　近幾年亞洲藝術市場蓬勃發展，當代藝術家的作品在拍賣場上屢創佳績，以中國的藝術市場為例，由於當代藝術家在短短兩、三年內從全球的拍賣市場迅速竄起，並非透過第一市場的經紀而被捧紅，使得第一市場成為相對弱勢，藝術家直接與拍賣公司打交道，而拍賣場公司為了獲得這些「大腕」級藝術家的作品，不僅給予價格上的保證，甚且為藝術家量身訂作專拍，為了締造高成交率，無所不用其極地作價，加上今日中國的買家實力雄厚，更相信今天出100萬人民幣買一件作品，明天便會有人出200萬買走的迷思，使得整個市場混亂不堪，長年累月，積勞成疾，市場恐有泡沫的危機。

第二市場畫商的作價

　　經營第二市場的畫商所經手的作品並不直接來自藝術家，作品購自各種不同管道，而且畫商會就當時購進的價格加上三成至五成的利潤作為售價，

更須面對手中握有相同藝術家作品的其它畫商的競爭，其作價的方式更是各有千秋。有些畫商的市場嗅覺非常敏銳，能在初期大宗購進或買斷某一個有潛力藝術家的作品，壟斷市場流通，但不作代理，省略運作該藝術家的開銷，再配合有指標性的藏家炒作，等到該藝術家的作品價格翻漲時，只需丟出手中一、二件作品，便可回本，剩下的作品皆是淨利，加上量大，甚至有能力操控日後的市場價格。這種作價的情形較常發生在小的區域市場，由於市場小，資源分配不易，且利益重疊，原本相互制衡的角色，反而變得相互勾結，藏家、畫商、拍賣場的角色易混淆且私相授受，既得利益者絕非剛進場的藏家或規矩的畫商。

更有些第二市場的畫商利用不同區域市場的價差來作價，尤其以在某個區域市場被炒得火熱的作品為標的物，隔區代理或越區引進，再透過上述區域市場內合縱連橫的操作方式，方可容易達到作價的目的。

掮客的作價

藝術掮客（private dealer）的作價不外是透過居中穿針引線，仲介買賣雙方，從中賺取差價。這種操作方式通常是一種沒有本錢的生意，不像畫商需有足夠的資金購進存貨，且需承受存貨滯銷的風險。藝術掮客透過自己的人脈找到一般管道（如藝廊、拍賣場、雜誌和網路等公共平台）找不到的作品，而這個特殊的管道通常涵蓋所謂的3D──Divorce（離婚協議）、Death（死亡分家產或遺產）和Debt（破產脫售），一些大師的作品往往在上述的三個場合下，才會有機會再次展現於世人的眼前，否則也只能在美術館一睹大師的風采。

這類的掮客有大多數是昔日任職拍賣公司的專家，不但具備專業知識和熟諳市場的操作手法，更有豐富的人脈，穿梭於名人巨擘之間。一旦手上握有資訊，便開始雙頭接洽，先說服賣方講定價格，再鎖定可能的買家，只要一有買家出價，便有了基本的籌碼，再行尋找下一個願意出更高價的買家，

有如一場私人拍賣會，但生死卻完全掌握在掮客的手上，買家之間互不認識也沒有公平交手的機會。

此種運作方法，一旦作品成交，只獨厚掮客，因為賣家也只獲得當時講定的價格，差價便落入了掮客的口袋，但怕麻煩或不願讓藏品過度曝光的賣家，往往選擇此種較私密的方法來脫售手中的作品；當然，賣家也可以約定以最後成交價的百分比作為支付掮客的佣金，然此時掮客的信用度便相形重要，不然一手拿賣家的佣金，另一手從買家處賺價差，掮客還是最大的贏家。而買家透過此種方法買進作品，如果掮客沒有固定的店面或資產，一旦有糾紛，往往索討無門；但買家透過此種方法，有時也可以省去支付拍賣公司高額的佣金，以較低於拍賣行情的價格買到作品。

企業捐贈藝術品在歐美殊屬常
態，且捐贈對象往往鎖定以美術
館為目標。＊

美術館常有計畫地出清較次級的館藏品，但是鎮館之作是不會出售的，圖為蓋堤美術館內梵谷的畫作。＊

以企業捐贈作價

　　企業捐贈在歐美殊屬常態，且捐贈的對象往往以美術館為目標，說穿了就是以捐贈之名行「換作品」之實。美術館為了因應館藏方向，常有計畫地出清較次級的館藏品（deaccession），才有更充裕的資金來購藏更高級次的作品。企業便以捐贈或贊助之名，介入館藏品的出清，除了享有大幅度的減稅優惠，又可換得部分的館藏品，再將館藏品送至拍賣，夾著昔日美術館藏品的光環，將價格標高至捐贈金額，自行購回成為公司的資產，來日股東分紅，成為分紅的選項，拿現金者當然得付稅，拿藝術品者免付稅，聰明人自會盤算。

　　如此一來，企業因捐贈不但提升了企業形象，所捐贈的金額也能回本，不但顧了面子也肥了裡子；而美術館也因企業捐贈的金額遠超過出清藏品的預期所得，所以成就了雙贏的局面。

　　作價，說穿了只是一種技巧，但知人知己，百戰百勝，要有知人之智，更要有自知之明，方能清楚自己所處的位置，才不致於迷失在這個詭譎多變又讓人著迷的藝術市場裡。

第四章
藝術市場明星化的判讀

美國藝術市場的明星化可追溯到80年代，它的操作模式曾讓整個藝術世界得到應有的關注，但不幸的是，當藝術品成了商品被炒作，少了美學價值作後盾，一旦整體經濟下滑，「商品」的價值便首當其衝，成了最大的犧牲品，因此藝術市場進入了90年代的「黑暗期」。放眼現今的藝術市場，是否帶著幾分熟悉，但這需要來自藝術家、畫商和藏家三者共同的勇氣。聰明人都知道知古鑑今，避免重蹈覆轍的道理。

50至70年代──藝術市場的「純真年代」

1973年，以抽象表現主義和普普藝術為主的當代藝術，第一次在美國紐約的Parke Bernet拍賣公司（為Sotheby's旗下的一家拍賣公司）舉行首拍，拍出計程車大亨Robert Sculls的五十件私人藏品，紐約的重量級畫商如Sidney Janis、Andre Emmerich、卡斯杜里（Leo Castelli）和Ivan Karp都出席了這項盛會，最後以220萬的總成交額，替首場美國當代藝術的拍賣締造了史無前例的成交紀錄。值得一提的是，這五十件作品的藝

術家大都是還活在當下的藝術家，打破了以往「不死不賣錢」的迷思，直接拉抬了在世藝術家（living artists）的身價。

這場拍賣有兩點重要的歷史意義：其一是它成了紐約藝術市場生態和發展的分水嶺；其二是它的高成交價製造了一批明星藝術家。

以50至70年代紐約的藝術市場生態而言，它仍是一個「純真年代」，藝術家、畫商和藏家的數量都還相對地少，且彼此間的關係較為緊密。當時藝廊的開幕展，比較像是社交活動，所有人聚在一塊，聊天、喝酒、抽煙，並不以買賣為最主要的目的。那時知名的經紀商大都集中在曼哈頓的57街，如Grace Borgenicht、Betty Parsons和Samuel Kootz等，店面都小小的，經營的方式比較像非營利機構，且都為藝術的真正愛好者，並不以賺錢為目的；他們經常往返歐美，不為買賣，而是以親眼鑑賞大師的作品為樂，且大多數人的藝術史根基深厚，不但與美術館的專家交情深厚，更是藝術家的良師和益友。他們的使命感強，致力於幫所代理的藝術家打開一扇門，所精挑細選出的每一件作品，都代表著他們的眼光與品味，作品價格的高低和作品是否能在開幕時大賣，都不是他們最關心的議題。

當時的藝廊都設有所謂的「私房」（back room），經常可看到藝術家、畫商和藏家在房間裡高談闊論，為不同的藝術見解爭得面紅耳赤。畫商Grace Borgenicht回憶當時的情形：「當時沒有所謂的替藝術家宣傳造勢這回事，也沒有所謂的明星藝術家，更沒有媒體的關注與追逐。我替藝術家辦展覽，邀請一堆朋友來，大家輕鬆、熱鬧。在我樓上的畫商Charles Egan，就常常把杜庫寧（Willem de Kooning）的作品擱在地上，跑去和藝術家或藏家泡在58街的酒吧裡，在當時是很稀鬆平常的事情。」（**註1**）

註1 Ulrike Klein,The Business of Art Unveiled：New York Art Dealers Speak Up. Frankfurt a. Main：Peter Lang,1994, p.34。

畫商不為錢，現在聽起來似乎有點自命清高或自抬身價，甚且有點刺耳，但當時的畫商似乎意不在錢，只在意對藝術的執著和關切及對所代理藝術家的責任與義務。知名畫商Leo Castelli的女兒Nina

Sundell曾感嘆地說：「在80年代之前，沒有人談錢這東西。」她的父親更補充說：「當時整個藝術圈真的很純樸，錢根本不重要。」（**註2**）

　　據說當時就連藏家也從不考慮購藏知名藝術家的作品來提升自己的地位，因為那顯得太商業化且格調低俗，當然更不可能有所謂投資上的考量；而藝術家更不懂得耍派頭，往往口袋塞著一包煙，找個朋友到外頭隨便吃頓飯，就索性在餐桌紙上畫了起來，隨性而天真。不像現在的藝術家，工作室比大，畫作的尺幅也愈來愈大，價格幾經炒作，連翻數倍，藝術品不啻成了商品，藝術家開名車、坐擁豪宅、衣著光鮮亮麗，頂著明星光環，成為媒體追逐的對象。而1973年的那場拍賣，便預告了市場將從藝術走入一個更商業化和以投資為取向的市場。

註2　Leo Castelli的訪談紀錄，conducted by Andre Decker for the Smithsonian Archives of American A（1997）。

惠特尼美術館於1980年花100萬美元從藏家手中購入瓊斯的〈三面旗子〉，在當時是有史以來支付在世藝術家作品的最高價。

紐約曼哈頓下城的蘇活區（SoHo），是80年代明星藝術家和明星價格的製造地。＊

80年代──藝術市場的「明星年代」

　　當藝術市場邁入80年代，便宣告了明星年代的來臨，最明顯的就是持續飆漲的藝術品價格。其中以紐約惠特尼美術館（Whitney Museum of American Art）所購藏的瓊斯（Jasper Johns）的〈三面旗子〉（Three Flags），最具指標性意義。惠特尼美術館於1980年花100萬美元從藏家Burton和Emily Tremaine的手上購入瓊斯該件作品，就當時而言，是有史以來支付在世藝術家作品的最高價。

　　經濟學家以「穩操勝算」（Winner-Take-All）的理論來解釋此一高單價的現象。他們認為絕大多數的藝術家皆難以糊口，因為藏家只能消化市場上小部分的作品，這必然會成就了提供這小部分作品的藝術家，因人數少，作品數量有限，只要需求增加，價格當然看漲，所以這批藝術家便成了最具明星相的藝術家。而位於紐約曼哈頓下城的蘇活區（SoHo），由於建築多為高挑的室內空間（loft），適合作大畫的空間需求，便成了80年代明星藝術家和明星價格的製造地，為了方便接近這些明星藝術家，愈來愈多的藝廊進駐於此。

施拿柏　地理課　油彩絲絨　8×7吋　1980（「巨牆象徵命運的難以接近」四幅畫之一）

而這些藝術家中，以施拿柏（Julian Schnabel）最具代表性。來自美國德州的施拿柏，擅長抽象表現手法的作品，於1979年首次在紐約舉辦個展。他的經紀人梅麗彭（Mary Boone）技巧性地把他的作品與重要私人收藏品擺在一起，來抬高他的身價，果不其然，在開幕之前，標價2500-3000美元的所有作品，便已一掃而空。兩年後，施拿柏更不可思議地打破行規，同時於梅麗彭和卡斯杜里位於西百老匯街的畫廊舉辦「雙個展」（double show），卡斯杜里在此之前只代理已成名藝術家如勞生柏（Robert Rauschenberg）、瓊斯和李奇登斯坦（Roy Lichtenstein）等人的作品。在開幕展上，卡斯杜里在已賣走的作品旁貼上知名藏家的名字，更把排隊等待的國際買家名單一一列出，來哄抬藝術家和作品的身價，但這些藏家卻被《紐約時報》視為與股市炒手沒兩樣，只關切作品的價格，儼然是藝術圈的「幫派份子」。當時有人說，施拿柏的竄起，並非他的才能，而是市場操作使然。但惠特尼美術館和紐約大都會博物館卻也相繼購藏了施拿柏的作品，促使施拿柏更上一層樓，在1984年成了佩斯（Pace Gallery）旗下的藝術家，當時佩斯所代理的藝術家都是大師級的人物，如畢卡索（Pablo Picasso）、杜布菲（Jean Dubuffet）和羅斯柯（Mark Rothko）。被施拿柏拋棄的畫商卡斯杜里看著施拿柏在佩斯的第一場個展目錄，曾讚嘆地說：「除了寶加以外，沒有人能擁有這樣的一本展覽目錄。」施拿柏的每單件作品，以彩色全頁印刷佔滿了整本目錄，其奢華的程度，在當時少有人能出其右。1987年，在施拿柏於惠特尼美術館的回顧展目錄中，更被譽為「眾望所歸」。而施拿柏更在一次訪談中，大言不慚地將自己與梵谷、甚至文藝復興時期的大師喬托（Giotto）和杜丘（Duccio）相提並論，加上知名媒體如富比世（Forbes）、Vogue時尚雜誌和滾石（Rolling Stone）等對施拿柏私生活大幅且近距離的報導，無疑讓施拿柏躋身明星之列，更助長了他作品的價格。

　　在施拿柏生平的第一場個展後兩年，他的作品在1981年時竟高達3萬5000美元，為當年的十倍；1984年在佩斯的個展，作品價格訂在5萬至6.5萬

施拿柏站在他的作品前面。（上圖）

來自美國德州的施拿柏，擅長抽象表現手法的作品
是80年代明星藝術家的代表性人物。（左圖）

美元之間；五年後，新作品都以30萬美元起價。施拿柏也只不過是80年代這些明星藝術家之一，他們的工作室儼然像個生產線，雇用大量助手來幫助他們「量產」作品，再交由全世界具知名度的畫商進行銷售。而畫商之間不折手段搶奪高賣座的藝術家，更時有耳聞。

　　這種機制美其名為雙贏，其實是一個不折不扣的共犯結構，而畫商中將此機制推衍地最徹底的莫過於高古軒（Gagosian）模式。

施拿柏　海　油彩陶片木板　274×390cm　1981

竇加　浴後　油畫（1998年5月紐約蘇富比「印象派及現代藝術」拍賣，估價600-800萬美元，成交價660萬2500美元）（上圖）

羅斯柯　無題　1951（1998年5月紐約佳士得「20世紀藝術」拍賣，估價250-350萬美元，成交價363萬2500美元）（左頁圖）

　　高古軒為蹶起於美國紐約的一家畫廊，當時的策略是挖掘新銳藝術家，再靠著藝廊本身的知名度與人脈將藝術家急速捧紅，從中獲取高額利潤。最明顯的一例便是操作英國年輕藝術家珍妮・薩維爾（Jenny Saville）的手法。珍妮・薩維爾的畫風帶著濃厚的魯本斯風味（Rubenesque），喜愛在碩大的畫布上表現斜躺的女人，其第一次個展便在高古軒舉行，高古軒採絕對

性高訂價的策略,將每件作品訂在10萬美金上下,甚至斬釘截鐵地對這位年輕藝術家說:「妳已經廿九歲了,如果此舉不成功,這輩子妳別想再混了,生死一念之間,要不萬劫不復,要不功成名就。妳想成名,我們可以使妳一夕成名,要是不成功,那麼從明天開始妳便是無名小卒,甚至連藝術家也當不成了,妳的作品會變得一文不值,我不知道是否妳能接受如此的挑戰或打擊。」(註3)

珍妮‧薩維爾經此一役一炮而紅,而Larry Gagosian便成了這種明星效應的始作俑者,且為自己贏得一個「衝衝」(Go-Go)的封號。藝術家抗拒不了他所提的優厚條件,就連藏家也扭不過他百般的糾纏,為此他得罪了不少同業中人。現在高古軒據估有五十位員工,在紐約、倫敦和比佛利山擁有數家藝廊,多年來一直與佩斯藝廊爭奪全球最大當代藝術經紀商的寶座。在高古軒的場子裡,往往冠蓋雲集、星光燦爛,但他過於露骨的行勁也往往引起側目,甚至惹上官司。他曾於1988年替出版業大亨S.I. Newhouse, Jr.以1710萬美元標下瓊斯的一件作品,不但替瓊斯的作品立下了有史以來的最高價,卻也避不了刻意炒作瓊斯作品價格的嫌疑,因為Newhouse為眾所皆知的瓊斯作品藏家,將瓊斯的行情標高,無疑增加了他手上其它瓊斯作品的價值。加上他為了攏絡客戶,愛施人小惠,於2003年被美國政府控告幫助客戶非法逃稅,其行徑與角色不啻為80年代明星市場操作模式的代表。(註4)

不可諱言地,80年代明星市場的操作模式是成功的,它讓整個藝術世界得到應有的關注,一時之間,使藝術家、畫商和藏家都成了明星;但不幸的是,當藝術品成了商品被炒作,少了美學價值作後盾,一旦整體經濟下滑,「商品」的價值便首當其衝,成了最大的犧牲品;而藝術家在此種明星模式的運作下不成功便成仁,沖刷掉不少叫好不叫座的冤死鬼。此外,這樣的明星制度,無疑與誠信相互抵觸,畫商的炒作手法與

註3　See Marianne Vermeijden, "Beroemd tussen Groningen Maastricht," NRC Handelsblad, 3.15.1991.
註4　See interview with Gagosian in Diamonstein 1994.
註5　Grace Glueck, "What One Artist's Career Tells US of Today' World," The New York Times, 12.2.1990.

作價，扼殺了市場公平競爭的空間，而以短線代替長線來經營所代理的藝術家，不但唯利是圖且不負責任，嚴重地扭曲了整個藝術生態的發展。尤其是那些一夕成名的藝術家，在畫商漁翁得利之後，資源耗盡之時，被棄之如敝屣，或者一時致富，利慾薰心，沉溺於酒精、毒品者，比比皆是，在整個市場尚未泡沫之時就先行自我泡沫了。再且，過高的價格對整體藝術市場的殺傷力極大，因為它破壞了畫商、藝

珍妮‧薩維爾的畫風帶著濃厚的魯本斯風味（Rubenes-que），喜愛在碩大的畫布上表現裸女，是高古軒力捧的藝術家。

術家和藏家三者價格共享的機制，獨厚了畫商和藝術家，在藏家裹足不前，而畫商不願降價或藝術家仍自保身價之時，市場上便充斥著虛價；而較早進場的藏家，不願見到手中的作品貶值，不是進場護盤，就是急於拋售，以降低損失。如此一來，惡性循環，整個市場終將難逃泡沫的危機。

　　1990年，施拿柏的作品再次出現於蘇富比的拍賣會上，《紐約時報》記載當時拍賣該作品時的情形，「一開始便無人舉牌，先是一片沉默，緊接著一陣笑聲，流標後，席間爆出如雷貫耳的掌聲。」（**註5**）至此，無疑宣告了明星年代的終結。而此時日本在藝術品的整體進口量，從1990年的6億700萬美金驟降至1992年的1200萬美元，足足掉了五千個百分比。拍賣成交率直直落，單件作品成交價創新低，藝廊紛紛倒閉，藏家大量拋售手中的藏品，藝術家的生涯停滯不前，可謂藝術界的空前浩劫。至此，藝術市場進入了90年

代的「黑暗期」。但有人認為，也唯有這樣地置之死地而後生，才能淨化整個市場機制，從零開始，才有可能再次開花結果。

鑑古知今，避免重蹈覆轍

放眼現今的藝術市場，是否帶著幾分熟悉。尤其隨著經濟的成長，以中國為首的亞洲市場，在短短的五年內，從興起到茁壯，甚至可主導部分的市場區塊。但新興市場的快速崛起促使新富形成，許多熱錢急於尋找投資的對象，從房地產、股市到藝術品，都成了躲不掉的投資標的物，從炒房、炒股一直到炒藝術品，甚至加炒藝術基金，都是這股炒風的延續。

既然以炒的心態來購買藝術品，當然著眼於投資和獲利，那藝術品與股票又有何異？加上人為操縱的粗糙，體制的不健全，且欠缺公平的交易機制，既得利益者往往是熟諳市場操作技巧的內行人，一般買家不是待宰的羔羊，便成了跟在後面喊殺的砲灰。有人說中國沒有畫商，只有拍賣公司，也沒有策展人，因為所有的策展人都成藝術經紀人，加上藝術家自攬資源，躍過藝廊的代理制度，直接與拍賣公司打交道，省略經紀費，又可透過拍賣公司所給予的價格保證，一躍成為市場的明星。

如此一來，第一市場和第二市場的角色混淆，彼此更無法相互搭配與制衡，形成投手兼裁判的操作模式，一旦運轉不良，泡沫危機難免。但一個市場要泡沫並不容易，即使是一個封閉的區域市場，只要買家實力大得足以支撐市場本體，且供需得以平衡，就不可能泡沫；但要是買家轉變了投資方向、或是政府頒佈法令重新制訂新的遊戲規則、或是同等值但質更精且具有全球市場流通率的藝術品與之競爭，都可能產生對該區域市場的衝擊，一旦無法因應，內部運轉不良，便難逃泡沫的命運。尤其那些一線或二線的中國當代藝術家，在走紅後被塑造成明星，在作品供不應求的情形下大量雇用學徒，以生產線的方式量產作品，加上控管不良，即使藝術家親筆簽了名，難免日後引起真偽爭議。日子久了，作品一多，價格虛漲，不但拖垮了藝術家

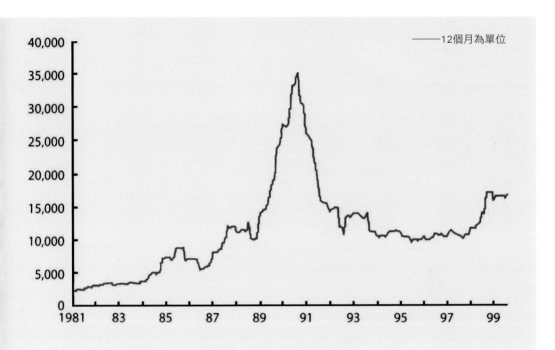

1981至1999當代藝術拍賣價格曲線圖。（以英鎊萬元為單位）

自己，更戕害了整個市場的交易體系。

　　現在的藝術家喝名酒、抽進口雪茄、開名車已不是什麼新鮮事，但夜長夢多，又有多少藝術家做好了因應的準備，一旦市場泡沫或自我內耗過度，該何去何從？也許在這一個逐日惡化的市場體系裡，與其巴望整個市場逐一修正、重新步入正軌，倒不如期待它泡沫，置之死地而後生，一切重新來過。但破壞後的重建，不但浪費資源，更有一蹶不振的可能，日本從90年的泡沫至今尚未完全復甦，便是個活生生的例子。所以為何不立即就此深思改革的可能，但這需要來自藝術家、畫商和藏家三者共同的勇氣。聰明人都知道知古鑑今，避免重蹈覆轍的道理。

【投資篇】

Chapter
3

Art
Market
& Art
Investment
Decoded

藝術市場與投資**解碼**

藝術致富
─談藝術的資金與投資

第五章
藝術投資是什麼？

如果你夢想成為下一個億萬富翁，那你就必須懂得如何投資。美國知名財經專家湯瑪斯·史丹利（Thomas Stanley）和威廉·丹可（William Danko）博士曾提出致富的重要關鍵在於你是一個財富的累積者（PAW- Prodigious Accumulators of Wealth）還是財富的消耗者（UAW- Under Accumulators of Wealth）。

一個財富的累積者知道如何將錢投資在可增值的資產上，而一個財富的消耗者往往將錢花在名牌衣鞋、百萬名車和名貴的珠寶上，外表看似光鮮亮麗，卻只是個商品的消費者，而非聰明的投資者。然而一個聰明的投資者，更須慎選投資項目，才能成為財富的累積者。

時下的投資選項，琳瑯滿目，最耳熟能詳的有股票、債券、外匯、基金、房地產等標的，卻很少人把藝術品視為一項可增值的投資，主要原因不外乎「曲高和寡」——怕買到假的、不懂行情、無從欣賞、保存困難等諸多考量。

任何投資皆有其風險，股市會崩盤、政府政策影響匯率的升降、房市可能泡沫化、藝術市場充斥著贗品，在期待高投資報酬率的同時，有效的風險控管，才是投資的不二法門。

洛克　No.5,1948　油彩、纖維板　243.8×121.9cm　1948　成交價
4000萬美元

高報酬率的藝術投資

　　現今全球最昂貴的豪宅，市價約為1億2800萬美元，但這個價錢卻買不到全球最貴的一件藝術品──美國抽象表現主義畫家帕洛克（Jackson Pollock,1912-1956）的油畫作品〈No. 5, 1948〉，其成交價為1億4000萬美元，略高於排名第二的另一位美國抽象表現主義畫家杜庫寧（Willem de Kooning,1904-1997）的油畫作品〈女人III〉（Woman III），成交價為1億3750萬美元；就連排名第三的克林姆（Gustav Klimt,1862-1918）的〈包爾夫人畫像I〉（Portrait of Adele Bloch-Bauer I）都高達1億3500萬美元，仍略勝全球最貴豪宅一籌。

　　如把1961年全球最貴的藝術品──荷蘭畫家林布蘭特（Rembrandt van Rijn,1606-1669）的〈亞里斯多德凝視荷馬像〉（Aristotle Contemplating the Bust of Homer）與當今最高價格的藝術品作比較，當年林布蘭特的油畫作品成交價為230萬美元（折合現在幣值約為1560萬美元），其

四十五年來的市場成長率約為897%。這個成長率連股市和房市都得退避三舍。根據標準普爾指數（S&P 500 Index）所公佈的數據，全球股市從1920年到現在八十幾年的平均報酬率為13.4%，連表現最好的十年（1950-1959）其平均報酬率也只有20.8%；而美國房地產的平均投資報酬率為6.5%，最好的表現也只上看14.4%。如把佔整個藝術市場近50%且價格偏低的新興藝術家（emerging artists）其作品成交價一併計入，藝術品的平均報酬率尚高達144%。

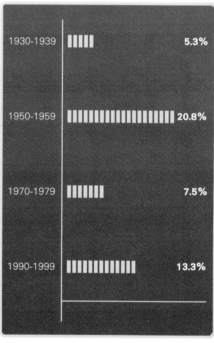

1930-1939	5.3%
1950-1959	20.8%
1970-1979	7.5%
1990-1999	13.3%

標準普爾指數（S&P 500 Index）

杜庫寧　女人III　油彩畫布　171×121cm
1952-3　成交價1億3750萬美元

林布蘭特　亞里斯多德凝視荷馬像　油彩、畫布　143.5×136.5cm　1653　1961年作品成交價230萬美金

股票、房地產與藝術市場的比較

　　藝術品除了相對投資報酬率高外，更可作為一種實質資產，用來抵押貸款。而且擁有一件藝術品所須承擔的附加費用，不外是包裝運輸費、保險費和維修費。一件藝術品一年的保費約為買價的千分之一左右，如把藝術品置於自宅中，也可將藝術品納入自宅產險（property insurance），再增加特定保險項目，保費更低。而股票並非實質資產，所以不能用來抵押貸款，其費用更包括高額的經紀費（broker fee）、交易費（trading fee）和佣金（commission），如所購買的股票長期跌停，或上市公司倒閉，或遇金融危機、甚至崩盤，你手上的股票便成了一張張廢紙，一毛不值；但藝術市場疲軟之際，只要不出手拋售，只待市場回暖，好作品更是待價而沽，即使買家市場泡沫，充其量還可孤芳自賞，不致於淪為廢紙一張。而房地產與藝術品一樣，皆可作為實質資產，用來抵押貸款，但購買房子後的裝修費、地稅、學校稅（美國）、房貸和維修費皆相當可觀，即使買入出租，欠租、維修、房客品質及相關法律、會計問題都可能成為你日後的夢魘，且投資報酬率遠低於前兩者。

　　至於這三者所面臨的風險問題及風險控管的效能各有不同。就股市而言，投資人根本無從判斷股票何時漲跌，更無從知曉何時會遭遇股市風暴，以2002年夏天的股市風暴為例，短短三十天內道瓊指數跌了1200點，美國華爾街近12.5％的投資一下化為烏有。有人開玩笑說就連這些上市公司的執行長不經意地打了個噴嚏，都會影響其公司當日股票的漲跌，加上大環境或經濟體的改變皆可能衝擊股市，如通貨膨脹、政治局勢不穩或天災人禍，都是影響股市的可能因素，投資人自我風險控管的能力相對較低。而上述這些影響股市的因素，也都可能成為投資房地產的風險，高額貸款利息、高額房貸和高維修費，加上年年上漲的地稅，讓不少屋主因付不出房貸而宣告破產，加上建商過份炒作，在相關法令無法有效抑止下，造成營造過剩，空屋率過高，房市難免泡沫，而投資人所能因應和掌握的資源卻極為有限。

　　然而藝術品的投資較不受制於外在因素的干擾，且投資人較能作自我風

瓊安·米契爾　無題　油彩、畫布　美國大都會美術館以180萬美元收藏

險的控管，即使贋品充斥市場，但投資人在購買前可諮詢專家作進一步的鑑定，即使經濟不景氣，不出手拋售就不賠錢，不像股票，上市公司一垮，便一切化為烏有。

　　上等的藝術品具全球流通性，買家市場機制健全且多元，那些已成名的藝術家或大師的作品，其市場價格幾經考驗，又多為美術館、經紀商或藏家所青睞，競購之下，價格通常逐年攀升，除非買到贋品，否則報酬率相當可觀，其中不乏令人瞠目結舌的例子：美國藝術家瓊安·米契爾（Joan

傑夫・孔斯
巴斯特・基頓
木頭上色　167cm　1988
2006年成交價為240萬美元

Mitchell）的〈無題〉油畫作品，在2000年以25萬美元賣出，2006年該件作品卻以180萬美元再度成交；另一位美國藝術家傑夫・孔斯（Jeff Koons）的一件雕塑作品〈巴斯特・基頓〉（Buster Keaton）在1999年以37萬美元賣出，2006年同件作品以240萬美元成交，兩件作品在六、七年內分別有720％和650％的報酬率。

然而藝術市場仍存在著其它的風險，其一就是拍賣公司「作價」，破壞市場機制，與藝術品的委託寄賣人私下達成協議，將拍品拱高至期待價格，如被買走，新買家短期內則難以脫手獲利，或者由拍賣公司買進，製造假拍賣紀錄，圖利特定藏家或經紀商，甚者造成市場排擠效應，劣幣驅逐良幣，為求生存，其它拍賣公司只好配合作假，不然只有關門一途。因此剛入門的買家為了避免成為市場操作下的犧牲者，可諮詢專家或請有經驗的經紀商與予協助，來獲得自己所青睞的藝術品。另一個風險是藝術品的流通率不及股票可以每天交易，所以在購買藝術品時，必須慎選藝術家和考量其作品的質量和市場性，初入門者千萬別存有收藏一件傳家寶的錯誤觀念，人總是往高處爬，眼力愈來愈好，品味愈來愈高，以前的收藏可能有一天趕不上你的期待，就是該脫手的時候了，市場需求率高又兼具美學價值的作品，不但轉手容易，更能替你帶來可觀的報酬率，增強你下一步的投資信心。

投資人vs.收藏家

　　在美國，於購買藝術品之前，如能先行釐清你是投資人或收藏家的角色，將有助於你在轉手獲利後省稅。但如何釐清你是投資人或是收藏家，主要在於購買藝術品的動機和目的上。如你清楚界定藝術品的買賣是一種投資，那藝術品就如同股票一樣成為一種投資項目，大部分購買藝術品的相關費用，如保險費、維修費、研究費，甚至到處尋找藝術品所花的旅費、住宿費等，皆可在藝術品轉售獲利後作為減稅（tax deduction）的依據，即便投資失利，亦可因損失而減稅，投資人只要透過會計師作先前規畫或由藝術諮詢顧問公司幫忙規畫，皆可作為日後上呈國稅局的減稅證明；反之，如果購買藝術品純粹為個人喜好或興趣（personal pleasure），不但獲利須如實繳稅，損毀或被竊更無法因損失而享有減稅的優惠，因為以個人喜好為主的開銷，大都視為一種消費，並非投資行為，即使日後改口聲稱為投資獲利，也因當初的動機和目的不符，無法享有減稅的優惠。

藝術投資的資金問題

任何投資都須要有一定的資金才能進場，藝術投資當然也不例外，那麼須要準備多少資金才能開始藝術投資呢？其實這個問題很難有一個固定的答案。投資金額往往視不同的投資策略和個人可動用資金的多寡而定，如一年收藏一件作品和十件作品所需的資金便大有不同，一年賺五萬美金和賺一佰萬的人，其理財方式和投資策略更不見得一樣。但對一個初學入門者，我建議不管在投資金額和收藏件數上應採保守、穩紮穩打的方式，要訣是從自己喜歡的作品著手，千萬別存有愈貴就愈好的迷思。

先作功課，從就近的藝廊、拍賣公司或藝術博覽會逛起，搜尋自己喜愛的作品，順便瞭解所喜愛藝術家的市場行情，再依自己可動用資金的多寡，擬出有能力購藏的藝術家名單。

近幾年，「藝術基金」（art fund）成為另一項藝術投資的管道，由眾人集資買賣高報酬率的藝術品，買低賣高，從中賺取差價，達到投資獲利的目的。這種藝術基金的運作模式，通常委託熟諳藝術市場的專業經理人或藝術投顧公司來進行操作，以類似共同基金（mutual fund）或對沖基金（hedge fund）的手法配合長、短線的操作技巧，來降低投資風險，達到最高投資效益。其好處是，集資方式可彌補個人資金的不足且可分散投資風險；但缺點是投資人不能個別擁有買入之藝術品，因為那屬於所有投資人的共有資產，加上基金操作的成敗完全取決於所委託的經理人或投顧公司，如遇人為操作疏失，投資者須自行承擔損失。尤其大部分亞洲國家尚無法源規範此等藝術基金的操作方法和權益問題，糾紛必然層出不窮且無力仲裁，甚者集資人捲款潛逃，投資戶更是投訴無門。

在歐、美，藝術基金一般受證交法（Securities Act）管轄，由註冊的經紀公司私下募集資金，以「有限合夥」（limited partnership，簡稱LP）的方式進行集資，來做藝術品的買賣，從篩選合格投資人、投資策略、市場分析、風

1993年10月香港國際藝術博覽會是亞洲首次舉行國際藝博會，圖為倫敦馬勃洛畫廊展出作品。＊

險管理、經理人的專業背景陳述，甚至投資人資金進出、獲利分配的方式與時間及相關稅法，都清楚規範於法訂的合夥合約（Agreement of Partnership）中。如你著眼於單純的投資獲利，並非以收藏為主要方向，不妨可考慮此類藝術基金，但須慎選基金的經理人或投顧公司。

19世紀的法國畫家Henri Gervex描繪拍賣現場

投資報酬率的比例和觀念

　　藝術投資獲利的多寡，在你買進藝術品之前就須知曉，並不是在你轉售時才知賺多少錢，這才是高段的投資技巧。換句話說，在你出手購買一件藝術品前，心裡就須清楚知道該件作品轉售後的利潤和誰是你可能的買家。如果一件屬意的藝術品在轉售時無法幫你帶進至少25％的利潤，並不足以稱為好的投資。收藏一件藝術品，避免不了相關花費，所以25％的利潤並非淨利，必須有足夠的空間在支付相關費用之餘，更能帶來令人滿意的利潤。再且，保有一件藝術品愈久，所需的費用將逐漸耗損獲利，一般估計持有一幅作品超過三十年的負擔，約折損賣價的25％。別忘了，有形的花費容易計算，無形的精神付出和心血，卻難以估計，儘量提高利潤的盤算，沒到25％利潤的作品，欣賞即可，儘量克制不出手，以免血本無歸。

一般買家不像經紀商，可在購買前清楚知道未來買家的落點，但切記上述藝術品流通率的問題，搶手的作品，不怕找不到買家，有時上網查詢代理該藝術家的藝廊或經紀商，在買前試探一下這些藝廊或經紀商是否有意願購回自己藝術家的作品？願出價多少？有時這些藝廊或經紀商為滿足特定藏家的需求，只要有利可圖，皆有意願以更高價購買先前賣出的作品，如此一來，便形成了一個食物鏈，達到供需平衡。更高段者，還可藉力使力，扮演中間人（或掮客）的角色，穿針引線，不用自掏腰包，還可為自己賺進差價。

拍場交易熱絡（佳士得提供）

第六章
如何選定藝術投資目標？

選定藝術投資目標

　　藝術品總類繁多，藝術家更是成千上萬，如何選定正確的投資目標，將是投資成功與否的最大關鍵。雖說從自己喜歡的藝術家或作品著手，但仍不能忽略作品的真偽性、重要性和市場性。

　　藝術品的真偽鑑定是一門大學問，加上鑑定並非百分之百的科學證據，沒人敢拍胸脯保證真偽，即使有多年經驗的行家，也有看走眼的時候，所以在下手購藏一件藝術品之前，必須多方請益、做研究，除了彙整多位專家的意見之外，不能忽略作品的收藏歷史（provenance），如作品直接來自藝術家，有否藝術家的親筆證明？或曾被前人收藏，收藏人的背景資歷如何？如為名家藏品之一或美術館的館藏品，肯定為該件藝術品的真實性加分；如作品曾經被某報章、雜誌或書籍所引用、討論或刊載，又增加了額外的背書；如作品曾於藝廊、美術館展出或參加過重要的國際大展，則更多了幾分肯定。即使一般

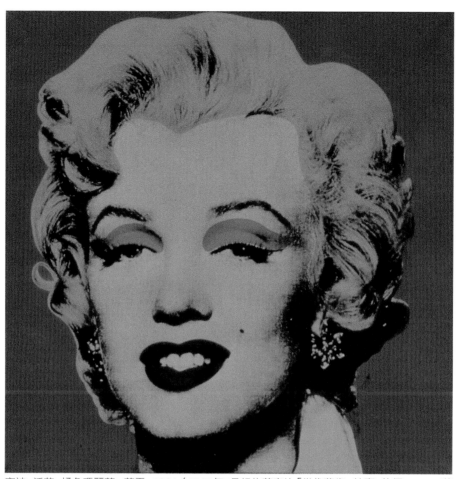

安迪・沃荷　橘色瑪麗蓮・夢露　1964（1998年5月紐約蘇富比「當代藝術」拍賣，估價400-600萬美元，成交價1732萬7500美元）

藝廊所提供的證書，也只能證明作品購自該處，並無法定的公信力，更無真偽的保證；就連國際知名的拍賣公司，都得在拍賣目錄中聲明所有拍品的內容，只是該公司專業人員最大努力下的專業判斷，並非真品保證。加上許多國家，並無官方或中立的藝術品鑑定機構，紛爭難免。

　　在歐、美大多數藝術品的鑑定機構，並不接受私人委託，往往只作為學術研究之用，或是在糾紛發生後，經訴訟由法院委託。因此買家在購買任何藝術品前，必須戒慎恐懼，求實求是。尤其現在一些炙手可熱的中國當代藝術家，其作品供不應求，甚至出現找人代畫的現象，這些代工的作品雖經原藝術家授權或有藝術家的親筆簽名，日後都可能引發紛爭，不得不謹慎提防。

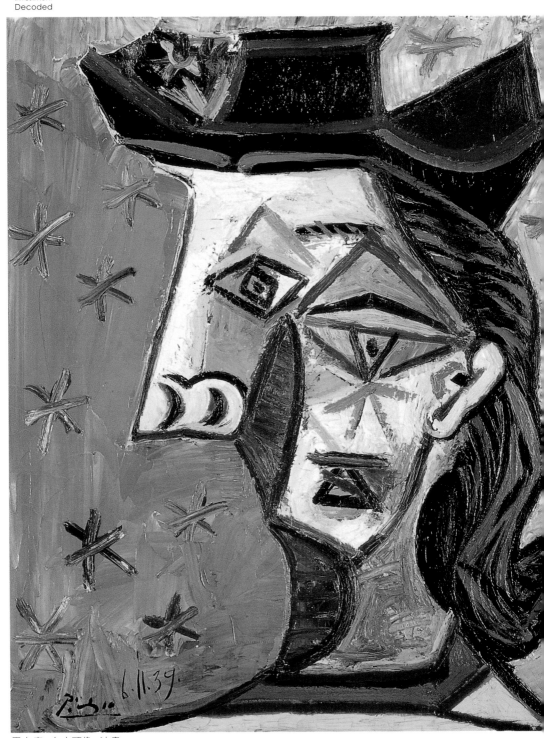

畢卡索　女人頭像　油畫
（1998年5月紐約蘇富比「印象派及現代藝術」拍賣，
估價200-300萬美元，成交價297萬2500美元）

解決了真偽問題，下一步就得注意市場行情和動態。就市場行情而言，一般分為幾種不同的價格：最高價位為經紀商的價格（dealer's price或稱零售價），通常至少高於市場公訂價的25%，其次是拍賣價格，然後才是市場公訂價（fair market value），而略低於市場公訂價的是保險價格，一般為公訂價的70-80%，也就是說加保的藝術品如損毀，保險公司只賠償公訂價的70-80%。市場公訂價其實是一個概念價，很少人能用此價格或低於此價買到作品。一般也可將自己的進價視為新的市場公訂價，經轉售獲利，價格便逐次升高，如經拍賣標出高於自己當初的買價，而經紀商又從拍賣場買下該作品，成本加上利潤，便成為市場的最新高價，經此循環，藝術品的價格便逐次攀升。

一件藝術品或某個藝術家的作品價格能逐次攀升的先決條件，取決於作品的流通率（liquidity）。流通率高的作品，表示受市場買家青睞，轉手獲利快，變現也較為容易，但單價相對較高。經常查閱藝術品價格目錄（art price index）或拍賣年鑑，可看出哪幾個藝術家，哪一類風格的作品較受市場青睞，其成交價格更可作為日後議價的參考。

已成名藝術家vs.新興藝術家

如以金字塔來劃分藝術家的等級，大致可分為三種不同類型：大師級藝術家（maestros），如畢卡索（Pablo Picasso）、安迪・沃荷（Andy Warhol）等具千萬美元身價的藝術家，只佔金字塔頂端的10%；而金字塔的底部，有近50%都是新興藝術家（emerging artists），大多數尚名不見經傳；而夾在中間約40%的藝術家，稱之為已成名之藝術家（established artists），大多數有穩定的市場成交紀錄或拍賣紀錄。對於金字塔頂端的10%，單價高且買家競爭激烈，想要購藏其作品，不僅要有財力，更要有實力，如果你是全球知名的畢卡索藏家或是重量級的現代美術館，在爭取收藏畢卡索的作品時，可能比有財力者更勝一籌。所以此等級的作品，並不是有錢都買得到，只要撥冗至美術館欣賞，可能比你奮鬥一輩子來得容易多了。

　　然而購買那些新興藝術家的作品，價格雖低，但風險高，就如購買未上市股票一樣，萬一藝術家上不了檯面，所有的投資將付諸流水，所購買的藝術品充其量只是家裡的高級裝飾品罷了。如執意從此等級的藝術家作品著手，也必須慎選質優且信譽好的藝廊或經紀商來購買作品，因為有專業經理人的包裝和推介，藉著多年的市場操作經驗和行銷網，藝術家受市場青睞的機會相對大增。筆者並不建議直接向此類藝術家購買作品，因為大部分的藝術家埋首創作，很少懂得市場行銷，或根本沒時間、沒意願涉足市場，即使直接向這些藝術家購買作品，其價格往往是一種絕對性價格（absolute price），也就是藝術家自己認定的價格，此價格不經市場的檢視，不像藝廊或經紀商會考量整體市場的運作，訂出有益於拉抬此類藝術家身價的相對性價格（relative price）和策略性價格（strategic price），用以吸引買家、開拓市場，其行銷手法絕非藝術家個人有能力為之。

　　所以就藝術投資的概念而言，購買中間40%已成名藝術家的作品，才是投資的主力。這群中間藝術家，價格約從5000美元起跳，高者仍有百萬身價，如以現在亞洲當代藝術的行情而論，有80%左右的作品，市場成交價仍在10萬美元以下，且其中七成集中於8000至5萬美元之間，此價位被視為最佳投資價位，因為藝術家已具市場能見度，價位合理，不僅上揚空間大，且流通快，風險相對較小。如採短線操作，來得快去得也快，小額利潤可觀；如採長線操作，後勁十足，漲勢可期。

投資型藝術vs.裝飾性藝術與收藏性藝術

　　一般把藝術品概分為三大類型：裝飾性藝術（decorative art）、收藏性藝術（collectible art）與投資型藝術（investment art）。

　　所謂的裝飾性藝術指的是那些同一生產線、大量複製的產品，如海報、複製畫、偽作等。這一類的產品人部分用作裝飾，或作空間佈置，可能有美化環境的效果，卻毫無投資價值，即使一件技巧極為精妙的仿作（或稱為高

竇加 舞者 油畫
1895-1900
估價180-250萬美元
成交價2092500美元
1998年5月紐約佳士得
20世紀藝術拍賣

仿作品），仍被視為贗品，絕不見容於正統的藝術市場。如著眼於真正的投資或收藏，必須謝絕此類作品。而收藏性藝術，指的是那些限量生產的藝術品，如50年代的玩具火車頭、限量版的郵票、古錢等，以稀珍古玩居多，雖製作數量少或存世不多，一旦有人收藏，也可能會有流通市場，但因數量少，流通不快，並不適合作為一種投資。而投資型藝術，作品單一性高，通常一件作品，不可能出現兩件或多件一模一樣的版本（版畫、照片等可複製性的媒材除外），且大多為已成名藝術家的作品，有價位基礎和足夠的市場流通率，與之前兩者相較，較適合作為投資目標。

選購藝術品的九大準則

（1）藝術家為某流派的代表人物

如立體派（Cubism）的畢卡索、野獸派（Fauvism）的馬諦斯（Henri Matisse）、普普（Pop Art）的安迪‧沃荷皆是該流派的代表人物，在藝術史上的地位崇高，且旗幟鮮明，知名度大，作品又具代表性，此類藝術家的作品往往是市場的寵兒。

（2）選擇多產藝術家的作品

一個多產的藝術家有助於作品的流通率，作品多在市場上的曝光度較高，相對流通得快，價格也較容易攀升。

（3）選擇已有拍賣價格的藝術家

有拍賣價格的藝術家，表示作品已受到市場的肯定，其價位也受過公評，買進或賣出時較有依據。

（4）價格低於市場公訂價

雖說要買到價格低於公訂價的作品並不容易，但議價時儘可能朝此目標努力，一般議價有原價八折至七折的空間，但情況各異。

（5）作品有良好的收藏歷史

有重要藏家或美術館典藏過的作品，尤如鍍過金水，不僅來源較無疑慮，且經過名家加持，日後肯定較為搶手。

（6）參展經歷豐富且曾被出版或報導過

豐富的參展資歷，凸顯了作品的重性；而被書籍收錄、引用，或為重量級藝評家專文論述，則是一種肯定，對作品絕對有加分作用。

（7）選擇藝術家的代表作

收藏朱銘的作品，當以雕塑為主，而不是捨雕塑就繪畫；林風眠以仕女題材聞名，並非靜物。選對藝術家的媒材和主題，才是正確的收藏之道。

朱銘的「太極系列」雕塑創作是受藏家喜愛的藝術品＊

（8）作品質精且狀況好

　　收藏藝術品的第一要件就是質要精，技巧要高，不能有明顯敗筆，更重要的是保存狀況要好，凡修補過之藝術品，即使質再精，也算瑕疵，常令買家望而怯步。所以寧可放棄一件上等但狀況極差的作品，而選擇次等但狀況良好的作品。

（9）通常大尺寸比小尺寸好

　　一般畫作以24×36吋（inch）為標準尺寸，低於該尺寸則太小，藝術家很難在小尺幅的畫布上盡展所長，淋漓展現技巧；但過分巨大，不易搬動，也不易展示。

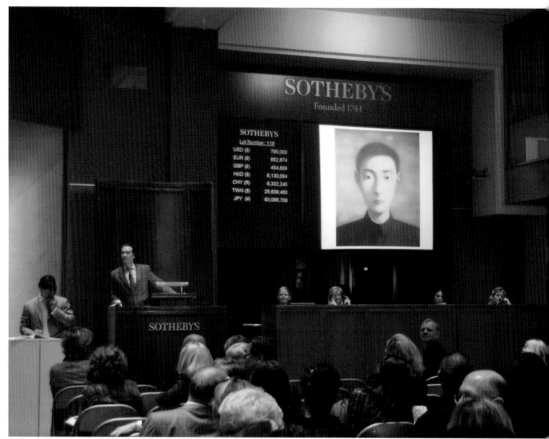

張曉剛　血緣系列－No.120同志（2006年紐約蘇富比拍賣，以97萬多美元成交）＊

再好的理論也須透過不斷的實踐來加以印證

近幾年來亞洲當代藝術火紅，藝術市場對亞洲當代藝術品的興趣及需求大增，其中又以中國當代藝術的發展最為熱絡，許多新生代藝術家紛紛嶄露頭角，其作品在國際藝術市場上屢創佳績，單件作品拍賣價格超出美金百萬者更不在少數。這使得藝術愛好者及收藏家緊盯著藝術家的最新動態，就連那些對市場穩定性抱持著不確定態度的投資客，都摩拳擦掌躍躍欲試。

從藝術投資的角度來看，中國當代藝術近幾年來發展迅速，不僅質精量豐，其投資報酬率更是相當可觀。以張曉剛畫作為例，自2006年3月紐約蘇富比以前所未有的天價97萬美金拍出其「血緣系列：No.120同志」以來，張

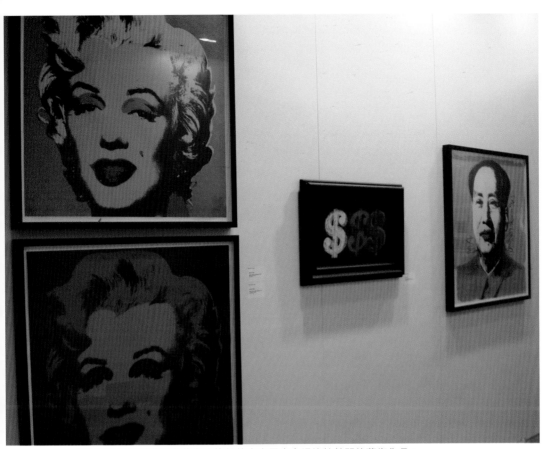

2008年5月的香港國際藝術展倫敦的畫廊展出市場比較熱門的藝術作品＊

曉剛畫作的價格在市場上更是扶搖直上，去年底香港佳士得更以200萬美元拍出他的「天安門」油畫作品，創下中國當代藝術品在拍賣市場上的新高價。然而締造高價的背後卻有著複雜的政、經、社會乃至市場操作等各種不同層面的問題，並非一般藏家或投資者所能洞察，其間的風險不可小覷。因此，如何投資藝術品和投資什麼樣的藝術品，才能將你的美感經驗轉換成可觀的投資報酬率，這些都是初學入門的藏家及投資人不可不學習的課題。藝術投資的方法多而雜，但再好的理論也須透過不斷的實踐來加以印證，一步一腳印，穩紮穩打，千萬別亂用金錢買經驗，應從學習中累積知識、發展興趣，不但可以讓你坐擁傲人的藝術收藏，更能累積你的財富，這才是藝術投資的最終目標。

【投資篇】

Art
Market
& Art
Investment
Decoded

藝術市場與投資**解碼**

Chapter
4

藝術投資進階篇
—論藝術指數與基金

1000

100

10

1

1956 1961 1966 1971 1976

第七章
藝術指數與投資

儘管在藝術市場和金融市場之間有許多相似之處，但兩者之間還是有關鍵性的不同，這使得藝術品的定價和風險的計算，不如股票市場來的準確、有效。

藝術品的投資報酬率很容易受到不實消息的誤導，一般人很難窺究其中的獲利和損失。拍賣公司所經手的藝術品交易也只佔整個藝術市場的30％左右，大部分的交易皆透過私人經紀和畫商，為了避免買賣資訊曝光，這些經理人大都單打獨鬥或為家族事業，使得藝術品的交易無法全部透明。買家的身份往往是機密，而且在拍賣會之外的交易，很難證實買家究竟付了多少價錢。藝術品的價位沒有顯著的比較基準點（benchmark），因此比較難以評估風險。大部分的藝術投資者，往往把市場泡沫的可能性合理化，用以說服自己短期獲利的可能，但藝術市場是否會泡沫，其實也很難有有力的證據來支撐這樣的理論。

全球六大藝術指數

其實藝術市場很難像股市一樣有一個類似標準普爾500

artprice.com所公布的1990至2008年在紐約、倫敦和巴黎三地的藝術價格成長情形。

（S&P 500）的參考指數，主要原因有：（1）藝術品除了可複製性材質的作品外（如版畫、雕塑、照片等），沒有兩件藝術品是完全相同的，所以很難得出一個比較數值；（2）藝術品沒有像股票一樣的流通率（liquidity），即使是拍賣，也非天天拍，所累積的成交紀錄有限；（3）每件藝術品都只有一小撮買家和賣家，在買賣上相對困難；（4）藝術品的價格沒有淨值（Net Asset Value）且大都不公開，這些都是建構一個藝術指數的最大障礙。

　　然而，市面上仍存在六種不同的藝術指數，但這些指數都有一個共通的問題，那就是它們只提供了部分的價格資訊，皆以歷年的拍賣成交價為計算

Art
Market
& Art
Investment
Decoded
藝術市場與投資解碼 84

Mei Moses為1956至2006年間的總收益所進行的AAI與S&P 500的比較

依據，使得數據的採樣不夠全面和客觀，尤其那些新興的藝術市場，買賣機制尚未健全，人為操作痕跡鑿鑿，拍賣成交紀錄很難作為一項具公信力的參考數值，加上高比例的藝術品成交皆在私底下進行，價格又不透明，讓藝術指數的市場功能性相對降低。雖說，藝術指數的立意不外是想建立一個以全球藝術市場為指標的交易數值，而不只是一項投機者炒作的依據，但技術層面的難度卻很難克服。

美國的Mei Moses指數，把它依不同藝術類型（如現代繪畫、錄像藝術、骨董家具等分類法）所歸納出的All Art Index（AAI）和標準普爾500（S&P 500）作比較；英國的Art Market Research（AMR）以藝術品的種類、年代和風格作區分，個別紀錄其市場上的表現，並且和Mei Moses指數作比較，是目前業界比較廣為採用的數值。其它如英國的The Art Sales Index（ASI）和

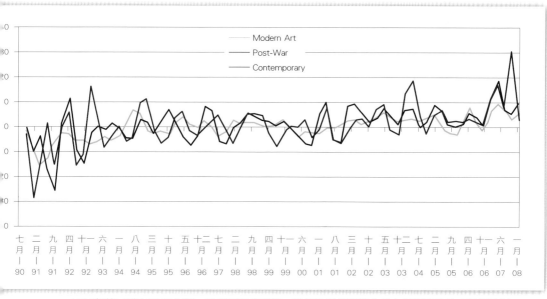

1990年第二季至2008年第一季期間現代藝術、戰後及當代藝術作品之報酬率比較（基期是以1990 2Q＝100）（Data source：Artprice　資料整理: 摩帝富藝術顧問公司）

法國的French Art Price Index（API）則沒有採用任何基準點，但評估了個別藝術家、不同流派在一個區域市場裡的表現。義大利的Art Index Gabrius（AIG）架構了一個名為Artexpand的指數，提供藏家作為投資上的參考，而Bloomberg便是Gabrius Index藝術市場資訊的提供者，這無疑將吸引更多的投資族群。

　　Nomisma，是一個以義大利Bologna市為據點的指數，以專業鑑定機制為基準點，分析義大利16至18世紀古典畫作在不同經濟市場下的價格；它甚至企圖擬出一個類似Mei Moses的指數，用以和AMI top 500、歐洲的房地產和國際與義大利的政府公債作比較。而倫敦有一家規模不大的經紀公司Arttactic，根據藝術家作品過去在市場上的表現，提供會員投資當代具潛力藝術家的建議。

　　1999年，兩位財經系的教授James Pesando和Pauline Shum曾使用資本資產定價的運算方法（CAPM），採S&P 500的模式，企圖得算出畢卡索的版畫在市場上的表現。然而，拿單獨一位藝術家的市場表現來作定價模型檢測，就如同只依藝術品的狀況（condition）來作為訂價的主要依據一樣地危險，這就好比盯著一輛福特車的價格，在沒有與其它廠牌同等級的汽車比價之前，就妄自下了福特車的價格最實在的結論，自認這款車值得這個價格，價格的合理與否並非得自於比價的結果。就像16至18世紀古典畫作的指數也許是呈上升的狀態，但它相對於其它藝術市場的指數，或是相對於金融商品來說，其表現也許就沒那麼好。所以一個較可靠的藝術指數，必須架構在比較的基礎上。

　　理論上來說，一個具有基準點的藝術指數，應該足以讓銀行有信心借錢給投資人來購買藝術品，但因藝術品的價格取得不易，且不夠透明，實在很難得出一個具公信力的指數。雖說一個藝術指數需要有一個對等意義的基準指數來作對照，才能忠實地反映市場的全面性。但如果把一個特定的藝術市場表現拿來與S&P 500、FTSE100、FTSE Eurotop 300 或 Nikkei 225 Average作對照，是否就能為投資人開放更清楚的投資方向，在股市走下坡時，轉而將資金投入藝術市場？但在藝術指數尚無法有效建立之前，這種對照方式卻顯得困難度極高。現在唯一毫無風險的資產，只有政府擔保的政府公債，但並非每個國家政府公債一定免除倒帳風險。英國政府發行金邊證券（Guilt-edged Securities），還有美國、日本和即將上路的歐洲公債市場，相較於藝術投資反而是更安全的選擇。

　　然而，上述的這些指數也只能反映一部分的市場，它們都沒有留意到消費品味的問題。諾貝爾獎經濟學桂冠Douglas Breeden於1979年以消費為基礎的資產評價模式（CBAPM）中，納入每一個人消費量的觀念（per capita consumption），但因涵蓋的商品和服務太廣，而顯得過於籠統。另一個計價的模型是套利定價理論（Arbitrage Pricing Theory, APT），它同時納入本益比（P/E）

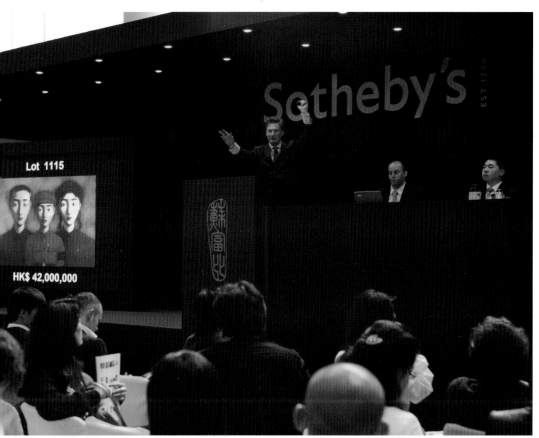

Lot 1115

HK$ 42,000,000

拍賣公司的落槌價吸引買家注目，圖為香港蘇富比舉行當代藝術拍賣現場。（蘇富比提供）

和其他預選的總體經濟因子。但這個模式卻忽略了消費品味的影響。雖然我們已經運用了許多金融術語來解釋藝術品和它的市場現象，但最大的差異還是在於金融商品和藝術品是不同的東西。就如當代藝術品的買、賣雙方都無法預測其未來的市場走勢，擔心非預期性的利率改變、股價指數的變化或匯差，影響到藝術品的獲利情形，因為藝術市場沒有一個像英國倫敦國際金融期貨及選擇權交易所（LIFFE, London International Financial Futures Exchange）或是芝加哥期貨交易所（Chicago-style Futures Exchange）這樣的機構存在，所以遊戲規則不明，控管不易，很難預測後勢走向。我們無法有效提供藝術品投資上一個類似金融商品的分析體系，進而幫助衡量及揭露可能的風險，同樣地誰也無法預期藝術家下一步又會創造出什麼東西。

在少數情況下，有時直接向經紀商（dealer）購買藝術品，還可能較有保障。買家如果認為他購進的藝術品在短期內升值，為了保住獲利，可以要求經紀商以之後的市價購回該件作品，作為買家願意購買該件藝術品的前提。經紀商為了刺激買氣以獲得立即的現金利潤，加上作品短期的上漲幅度有限且後勢看好，以當時市價購入並無過大的風險，在雙贏的可能下，如同意這樣的交易，那麼這位買家就相當於賣出期權（Option）獲得股票一樣，至少可以保有他的基本獲利。但是，這樣的交易方式往往不會有具體的書面合約，通常只是以一種口頭承諾的方式進行。

撇開尚在發展中的當代藝術不說，那些已在頂尖拍賣行和全球重要城市間流通、銷售的如現代和古典時期的大師作品，因藝術家已辭世無法再生產作品，在定量且有一定的市場流通率等條件下，就有可能作出一個比較公平、精準的指數，但前提是拍賣公司的落槌價須與拍賣場外的價格相接近，這樣的假設才有可能成立。雖然這樣的假設並沒有把檯面下的交易、贗品、鑑定失誤和非法交易等因素一併計入，但是那些大師級的作品在市場上的穩定表現，就比較有可能得出與股市表現相接近且可同等比較的藝術指數。因此，所有的藝術品在分類之後，都可以和特定的商品作比較，如與房地產和葡萄酒市場作比較，但有時又因彼此的同質性太高，並沒有太大的意義。總而言之，一個精確的指數須要能建構在有效的基準點（benchmark），但在藝術市場的生態下確實有其難度。

股市與藝術市場的關連性

股市的衰退和藝術市場的下跌，在反應上出現了一種時間差。佳士得拍賣公司在一份觀察報告中指出，從1929年的股市崩盤到藝術品的價格下跌之間，相差了十八個月。據Mei Moses的統計，1870年代末至80年代初藝術品價格的慘跌也發生在1876年至1879年的經濟蕭條之後；另一個比較輕微的下跌發生在1974年晚期，也比1970年代早期的經濟危機晚了約十八個月；而目

前最嚴重的一次藝術品價格全面下跌則發生在1990年末，大約是黑色星期一
（Black Monday）股市崩盤發生的三年後（19 October 1987）。

受此重創之後，美國市場直到1997年晚期、英國在2000年的夏天，才
再度回到當時下跌前的高度，而德國和法國即使是次要市場已逐漸恢復，但
主體經濟依然無法回到受創前的位置。統計學者Olivier Chanel曾於1995年指
出，藝術市場和金融市場的表現大約相差一年，即使股市的表現可能被視為
是藝術市場表現的前導性指標，但時尚和品味的更迭，往往讓這樣的預測變
得很困難。Mei Moses更推翻了藝術品的價格和股價間有其關聯性的說法，它
認為：

（1）經濟蕭條是短期的，它會造成藝術品價格的下跌，這時候安
全的作法是遠離藝術市場。幾次經濟蕭條的確引起大量的價格下
跌，如同1973至1975年間和1990至1991年間，但藝術品價格的下跌往
往在蕭條後的第二年才發生，而藝術品的價格總在經濟復甦後緊接
著回升。平均來說，藝術品價格在過去從1875年至2000年間的廿七
次大大小小的蕭條中，只平均下跌了0.7％。

（2）藝術品的價格即使在經濟蕭條中，仍是很難預測的，且並非
永遠在經濟蕭條期間下跌。例如藝術品價格在1960至1961年間和1981
至1982年間的經濟蕭條中都沒有下跌。

（3）1875至2000年間，藝術品價格平均上漲了7.7％，當時的美國通
膨率是4.9％，S&P 500顯示當時的報酬率是6.6％。因此，藝術品似
乎在提供長期的保值外，收藏家還可以享受美感上的樂趣。

如此看來，在股市和公債下跌之時，投資藝術基金似乎是一種比較妥當
的作法。在這樣的概念下，藝術品就能成為期貨、衍生性金融商品外的另一
種投資項目，甚至可以用避險基金的方式來操作。

藝術品的持有期

以1945年戰後至今天的歐美藝術市場而言，由於藝術的形式和內容多樣化，使用的媒材更不勝枚舉，一件藝術品的價格至少須保有五至十年的「安全期」，而且深信藝術有價，這樣藝術收藏才談得上是一種好投資。最理想的狀況是可以持有一件藝術品二十至三十年，即使其間市場變動劇烈，一個有計畫且長期的收藏應該還是可以凌駕市場的波動。儘管全球收藏家的數量正在成長，對西方20世紀藝術的品味逐漸轉變，即使因此而易於產生所謂的「贏家詛咒（winner's curse）」，長期投資仍會超越短期獲利，這樣的論點迄今還是備受肯定的。

總而言之，由於藝術市場相對封閉的生態，加上涉及過多的藝術專業，使得藝術品的價格很難有一套完整的訂價機制，更難找出一個基準點，形成一個可靠的指數。如果把藝術作為一種投資的工具，想不假他人之手，唯有從操作中學習獲得實務經驗，同時充實自己的專業知識，以長期投資為目標，不但可以因耳濡目染提升自己的美學素養，更可能因投資而獲利。

如以短線獲利為考量，投機成份居大，志不在美的欣賞或收藏的樂趣，為降低風險，可以考量投資藝術基金，不但省去維護藝術品的煩惱，讓專家代為操盤，且讓其它投資人與自己一起承擔風險，不必面對買錯須自己承擔全數損失的後果，也不外是一種相對低風險、高報酬率的操作方法。不管是上述的哪種藝術指數，也只是一種對藝術市場的觀察與整理，很難窺視市場的全貌，也只能作為一種僅供參考的數值而已。

從藝術投資的觀點考量，持有藝術品的時間長短也是一門學問。圖為莫迪利亞尼1916年的油畫〈穿格子裝的女人〉，此畫1998年5月在紐約佳士得拍賣，估價350-450萬美元，成交價為5,392,500美元。＊

第八章
藝術基金的基本結構與操作方法

近幾年，隨著全球藝術市場的蓬勃發展，藝術品的單價逐年攀升，據估計，全球目前有5兆美元投入藝術市場，而藝術品的買賣每年更高達220億美元，不但藝術品的流通率高，藝術品的總類及交易量都足以負荷買賣雙方的需求，加上投注到藝術市場的熱錢逐年增加，更促使買家市場的形成。

藝術基金的形成背景與條件

在買家市場已形成這種利多的條件下，藝術品在收藏之外，更營造出藝術品作為一種投資標的物的可能性。而以長、短線的操作手法來降低投資風險的藝術基金，便在近幾年內順勢一躍成為投資的新寵。

然而藝術基金在操作上所涉及的專業面，橫跨了市場分析、精算及統計，當然更少不了藝術專業的深層涉入，其架構雖然類似避險基金（hedge fund），但操作手法卻大大不同，其間的複雜性、專業度與技巧，並非一般人能輕易為之。

藝術基金的操作環境之所以成熟，主要有幾個重要的因素：

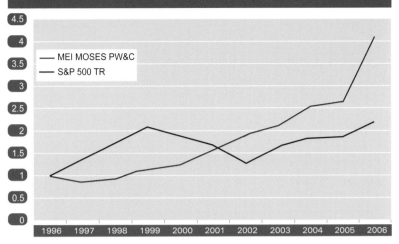

MEI MOSES® POST WAR AND CONTEMPORARY ART INDEX
VS. S&P 500 TOTAL RETURN THROUGH MID YEAR 2006

從MEI MOSES戰後和當代
藝術 vs.標準普爾500的指
數可清楚看出2001年起，
當代藝術在市場上的表現
優於股票標準普爾500的指
數，　且在2006年後呈現持
續上升之勢，如此的數值
與比較，為投資人提供了
投資當代藝術的獲利高於
股票的訊息。

（1）市場交易機制和操作手法的健全

　　歐、美的藝術市場已運行了五、六百年之久，從15世紀的贊助制度
（patronship）到1875年以來建立的拍賣制度（auction）以來，整個藝術市場
的交易機制已臻至完備與成熟，其間衍生出相關的法令與稅制，更有效地控
管交易行為或用來因應和解決交易過程中所衍生的糾紛。

　　以現今的歐、美藝術市場為例，第一市場（primary market）和第二市場
（secondary market）明顯區隔，交易平台涵蓋面廣且機制健全，鑑定、鑑價
相對透明且中立，從藝廊、掮客到拍賣公司，不管檯面上或檯下，雖操作技
巧不同，但遊戲規則明確，加上相關保險制度的搭配，種種條件的成熟，使
得藝術品的買賣可以以基金分散風險、統一管理的方式來進行操作。

（2）藝術品的單價逐年攀升且流通率高──適長線操作

　　單價高且流通率大的藝術品意味著保值。藝術品如能在市場上保有一定
的流通率，就會因成本與利潤的相對累計而提高藝術品的單價，因為每次轉
手，為了獲得更高的利潤，價格便會逐次遞增。所以使得高單價藝術品的投
資風險相對較低，加上流通率大，脫手容易，變現的能力強，這樣的條件便
足以支撐基金在長線上的操作。

（3）低單價藝術品的比例高且交易量大──適短線操作

如以金字塔來劃分藝術家的等級，在金字塔的底部，有近50％都是新興藝術家（emerging artists），其單價仍然偏低。

以亞洲當代藝術市場為例，有將近80％的藝術品單價仍在美金10萬元以下，如此的量與低單價，正好符合基金短線操作的條件。雖然購買新興藝術家的作品，價格低，但風險高，就如購買未上市股票一樣，萬一藝術家上不了檯面，所有的投資將付諸流水，但由於單價低，停損也相對容易，且透過基金長短線的搭配操作，風險分散且控管較易。

（4）資金充足、集資較易

當一個經濟體處於榮景之時，資金便不斷地挹注到市場，市場上充斥著熱錢，到處尋找穩當且高報酬率的投資標的物。所以在資金無虞匱乏的情形下，只要有質優的產品，很容易便成了聚寶盒。

中國大陸近幾年隨著經濟的成長，新富盡出，整個市場充斥著熱錢，人人苦尋好的產品作為投資的標的物，不但要讓原財產保值，更要增值，有此觀念，才會造成民生銀行推出的「非凡理財系列」中的「藝術品投資計畫」，其中一支總值1億人民幣的藝術基金，一天內銷售一空。因為連不懂藝術的人聽到一張用畫筆塗抹在布上的作品，竟能在短短的兩、三年內，從幾千塊美元增值到上百萬美元，世界上還有什麼樣的產品，有如此巨大且不可思議的增值空間。

（5）以集資方式降低投資風險觀念的形成

「雞蛋不能放在同一個籃子裡」，這便是分散風險的道理。任何投資如以一人為之，且將所有資金孤注一擲，不是你死就是我活，並非是明智的投資策略。雖說50/50的賺賠率，一旦壓錯寶，絕無翻身的機會；但如以集資的方式投資，聚沙成塔，個人無需獨資，萬一有什麼閃失，損失由眾人一起承

擔，個人將不致於萬劫不復，尚能保得青山在。

　　因此，以集資的投資方式來降低風險，便成了投資的不二法門。尤其藝術品的買賣，所涉及的專業層面過廣，非一人能為之，加上近幾年來，藝術市場蓬勃發展，藝術品的單價以倍數攀升，個人在購買藝術品的資金上便承受高單價的壓力，單價過高下不了手或資金不足，都是買家最感遺憾之處。

　　現今的市場，藝術品的種類及數量已足以支撐基金中長短線的操作架構，藝術品已成為另一種投資標的物的選擇，那麼為了因應高單價的藝術市場，唯有以集資的方式來購買藝術品，才有降低投資風險的可能。

收藏兼具投資的新思維。1998年5月紐約蘇富比拍賣庫爾貝的〈愛爾蘭少女裘的畫像〉，估價200-300萬美元，成交價為2,972,500美元。＊

（6）收藏兼具投資的新思維

收藏是一種對藝術品的個別鑑賞，反映藏家的個人喜好與品味，其中更有吸收知識的樂趣。但對一般人而言，收藏很難是一項專職，往往只是一種嗜好，因為所涉及的專業知識面過廣，且很難熟諳市場的操作，對藝術品的真偽與價格更不易掌握，所以「花錢繳學費，買經驗」四處可聞。但假以時日，隨著經驗與知識的增長，眼界日益提高，對先前的收藏又往往有不堪回首之痛，極於拋售，不是乏人問津，便是價格低到無法回本，又需承受貯藏、保險、維護之累，棄之可惜又「觀」之無味，是為收藏的原罪。

因此，有些藏家便逐漸改變收藏的思維，獨樂樂不如眾樂樂，享受購買的樂趣，省略擁有的麻煩，讓收藏與投資結合，透過基金的操作方式，以集資來彌補個人資金的不足且分散投資風險。又有專家選購藝術品，省錢省事，又可能因投資而獲利，有時更可以用出借（loan）的方式，享受短暫擁有藝術品的喜悅，又不須為作品的相關雜事而苦，同時兼具收藏與投資的目的。

（7）藝術品交易指數（Art Index）的建立與參考價值

如同標準普爾500（S & P 500）指數，是股票市場很重要的參考數據，現在的藝術市場也出現一個參考指數－MEI MOSES ALL ART INDEX，是由兩位美國紐約大學（NYU）的經濟學教授，根據1875年以來的拍賣紀錄，將藝術品分門別類，逐一統計各類別在市場上的表現，加以比較後得出一個數值，作為反應藝術市場表現的參考依據。

這對藝術投資而言，有著指標性的意義，它代表著藝術品的交易可以被量化，且可透過數值與其它投資產品作比較，讓投資人更清楚投資的選項與方向。一種指數的建立，必須要有足夠的交易紀錄（trade record）作基礎，且須有一個機制健全且制度完備的平台（如拍賣）來進行交易。所以MEI MOSES藝術指數的建立，著實替藝術品的交易提供了重要的參考依據。

瑞士銀行成立了藝術基金＊

第九章
藝術基金操作的實戰守則

在現今約5兆美金產值的全球藝術市場裡，每年有將近220億美金的藝術品買賣，但這數據僅止於公開的拍賣和成交紀錄，對於私下成交的金額卻無從得知。在如此高產值的藝術市場裡，其實危機四伏，為降低風險或以投資獲利為考量，以集資方式投資的藝術基金於焉形成。在歐美，雖然藝術基金的概念發展得早，但其實是在近幾年才興起的一種投資方式，在歐美藝術基金是怎麼樣的操作模式？緣起又為何呢？我想在此做個簡單的介紹：操作藝術基金最大的困難點在於它是一種開放型基金（open-ended fund），不像一般的共同基金或是股票，每日都有一個評價淨值（daily net asset value），唯有把購入的藝術品拋售後，才知道賺賠。

（1）市場機制比較健全，整個市場穩定而且持續成長

近年來由於各類型藝術品單價逐年攀升，為了降低風險，投資的目標物最好選擇低風險，穩定性高的藝術品。以歐美市場而言，買賣已有百多年的歷史，加上市場機制和操作手法健

全，眾多的經紀商、藏家，甚至剛入門的新手，都可以遵循這樣行之有年的操作機制及遊戲規則，所以在操作面上較無疑慮且易於掌控，而且在買賣同時也可以較清楚地估算出作品的價格及其未來的行情漲跌。

而前面所提及投入藝術市場的5兆資金，即是促使市場蓬勃發展的動力；相反的，如果很少錢投入藝術市場，表示藝術買賣不受到投資者的青睞，市場運作起來就沒這麼穩定。

（2）藝術基金的架構：境內基金和境外基金

基金方面分為境內基金（on-shore fund）和境外基金（off-shore fund）。所謂境內基金募集資金的主要對象是國內個體戶或法人機構，屬於一種境內投資；而境外基金一般選擇註冊於百慕達、開曼群島或維京群島等免稅屬地，資金的募集對象主要為海外投資人。境內基金和境外基金的差別主要在於：境內基金操作所得的收益需要課稅（即所得稅），而境外基金設置地點如為海外免稅的國家，投資所得不需在當地繳稅，如投資人不將所得匯回原居住國，原居住國也課不到稅，一般可作為資產配置的一種方法。

（3）採類似對沖基金操作方式

現在歐美藝術基金的架構，基本上跟對沖基金（hedge fund）的操作方式相似，一樣採用長短線交叉操作的方式來降低風險。一般會採30%短線和70%長線的比率操作，長線操作的作品一般選定高單價且變現容易的精品（低風險）來護短線可能造成的失誤和損失（高風險）。

假設基金裡面的投資人要部分撤股，但資金已全數進場，這種情況唯有透過長短線的交叉操作方式，較能在短時間內因應撤資所造成的危機。

（4）藝術基金的法規（Securities Act）與稅制（Taxation）

以美國來講，藝術基金雖與證券無關，但涉及投資人權益，仍必須受美

國證交法及美國稅法的管轄。在美國有一個規定，募集藝術資金必須以私募的方式進行，不能進行公開的行銷廣告或募款活動。在美國註冊一家投資公司來管理基金相形複雜，必須申請許多證照且遵行其相關規範，但由於藝術品不是有價證券，所以並不受這方面的約束。如果基金規模（fund size）不夠大，基金管理公司或經理人（fund manager）則不須登記為投資公司，登記為一般公司即可。

（5）以有限合夥（Limited Partnership）的方式來設立基金

一般境內基金都以有限合夥（Limited Partnership, LP）的方式設立，所以投資人被稱為有限合夥人（Limited Partner），所有的有限合夥人都是股東，而另一方管理公司或操作經理人則被稱為一般合夥人（General Partner）。一般合夥人會組成另一個公司來操作投進來的資金，稱為有限責任公司（Limited Liability Company，簡稱LLC）來操作LP這家公司的基金。

前者是基金的集資公司，後者是基金的操作公司，是一個夥伴（partnership）的概念。兩者的關係主要在於，夥伴這一方沒有債務責任，也就是說在投資虧損的狀況下，投資人不須承擔債務，但是經理人那一方必須承擔債務責任，也就是說如果操作公司在操作不當的狀況下產生虧損，操作公司須自行負責這些債務。

（6）說明書（PPM）所載明的項目

操作公司在募集資金時，會提供投資人一份募款說明書（PPM）：一份內部機密的文件，裡面詳細記載基金的結構、基金規模、投資的標的物、操作公司或操作人的背景和經歷、管理及操作方式、股東和操作經理人的權利和義務、法律和稅務問題，都詳加說明，其它內容尚包括：1.匯差對基金的影響 2.風險控管的方法 3.如何申購 4.如何贖回 5.收益分配白分比如何運算 6.季報和年終結算等。讓投資人清楚了解整支基金運作的來龍去脈。

（7）明確的投資標的

一個明確的投資標的，將有助於決定基金的規模。再且，基金的標的不宜過於龐雜，因為藝術品的買賣涉及太多的專業素養和操作經驗，一個人無法貫通古今，學貫東西，而一個專業研究的範圍，也不可能從15世紀的文藝復興跨到20世紀的當代或是現代藝術，一定會有個焦點，所以有一個明確的投資標的就變得非常重要。

（8）基金的規模取決於投資標的

美金5000萬到1億2000萬是一般現存基金的規模，但往往視投資標的而異。譬如說，以亞洲當代藝術為投資標的，其基金規模就不須太大，因為如以亞洲當代藝術品的平均單價來計算，80%以上的作品的平均單價在15萬美元上下，以四、五十件為原則，再加上預備金的比例，基金規模以不超過1000萬美元為宜，否則過多沒運用的資金，將損害到投資人的權益。也許有人會質疑，現在一張亞洲當代作品高則美金千萬，1000萬的基金規模也只夠買一張。但基金不可能一進場就去買一張5、6佰萬或1000萬美金的作品，而是必須規劃長短線的購買名單，以降低操作上的風險。

一般而言，操作基金分長短線，長線作品為主流精品，單價高，但流通率好，市場需求度高，變現容易，可以隨時脫手；但短線以炒作為主，只要達到拋售值（假設利潤達到25%）就該售出，也就是說今天買進100元的作品，將來只要可以賣出125元，就必須拋售，不能等，以免造成風險。如短線操作失利，可以用長線來護短，如此才可以達到最低風險、最高利潤的目標。

（9）基金操作者的背景

藝術基金必需由專業人員來操作，因為要有足夠的專業和經驗來評估、分析及研究市場和藝術品，才能確定買進的標的物是真的、價格是有上漲空間的。一般來講這個基金是由一個小型團隊所組成的公司來操作，每一個人

都有不同的背景。很多人可能會問操作藝術基金的管理人才,是要找有藝術史背景的人好呢?還是找有財經背景的人比較好?基本上,這個團隊必須把兩者都考量在內,甚至還需涵蓋公關人才,因為在藝術這個市場裡,需要配合很強、非常嚴密的公關網,也就是要懂得如何運用人脈建立關係,以利於買賣。

用基金購進藝術品,不只進到拍賣場去買賣,有時也會跟藏家、私人經紀商或藝術家直接買藝術品,即使有時不可能拿到收據或發票,基金操作人都必須在誠實、透明且在董事(Board of Directors)的允許和公設管理人(administrator,一般為資金存入之銀行,負責確認每筆交易是否專款專用)的監督下進行交易。在說明書中,也會載明操作公司對風險的控管方法和利潤的計算方式。

(10)申購申請書(Subscription Questionnaire)以及合夥協議書(Partnership Agreement)

有興趣申購基金的人必須回答申購申請書裡面所有的問題,這些問題包括投資者的資產總值,比如一位投資者身家資產總值是100萬美金,管理公司會建議他所投入的資金不超過其總資產的10%,如果他投資的淨值超過他資產總值的10%,管理公司會考量此人可能不是個合格的投資人。在此情況下,也會考量到這個投資人可能不只投資這個基金,也可能購買了股票及其他投資項目,所承擔的風險也會相對增高。管理公司也會透過申購申請書的程序去了解這個投資人對投資的概念為何,這點非常重要,因為萬一此投資人一點投資的概念都沒有,投資公司會拒絕讓他成為基金的投資人,因為此類型投資人往往無法承擔投資所造成的損失。

當投資人完成申購申請書,並符合所有的篩選條件,才能跟公司簽約,這個約就叫合夥協議書,規範彼此間的權利和義務及載明投資人的總投資額。

(11)集資期間資金的停歇處及利息歸屬

集資當然需要時間，如果讓一位投資者加入成為投資人，那他的錢在集資期間要擺在那裡？當基金還沒有開始正式操作的這段時間（即集資的時間），這筆錢先擺在稱為共同帳戶的個人帳戶中，此銀行帳戶跟基金的帳戶互相連結，此時這個帳戶裡面的錢所產生的利息都還是算投資者自己的，跟操作公司無關，等到集資完成開始正式操作，這筆錢就必須轉到LP的帳戶裡來。

基金的募集不須等到所有資金到位後才能開始運作，只要籌到50%的款項，就可先行上路。

（12）基金操作所衍生之費用及歸屬：管理費、保險、保管費、倉儲、會計帳務、律師

投資基金還涉及到管理費的問題，現在一般基金的管理費大概是2%。如果賺到了錢，賺得的利潤還要扣20%的佣金（commission on performance）。另外值得一提的是，藝術基金的投資人分享利潤或承擔損失，但不須承擔可能的負債，而且不擁有實質的藝術品。

投資人不能把買回來的藝術品帶回家，所有購進的藝術品須保存在恆溫恆溼的儲藏間裡，再加買保險，依照使用者付費的原理，這所有的花費得通通算在投資人的身上。而操作公司及操作人員的薪資和開銷屬於營業費用（overhead charge），不能由基金裡支付，因為操作公司已經拿了2%的管理費，但稅務報帳（tax filing）及結算，律師費用或者是與買賣藝術品相關的費用，如支付其它仲介商之佣金出；像這些項目的費用都是由基金支付，而不是由管理公司支付。要如何釐清費用歸屬的問題，在PPM裡面都有詳細的規範，避免造成日後糾紛。

（13）基金操作的利益衝突（Conflict of Interest）

投資者當然希望基金操作團隊有非常強的市場操作經驗，這難免會將市場經驗豐富的經紀商（art dealer）涵蓋其中（如美國並沒有強制規範誰可以操作

藝術基金，只要投資人同意這樣的操作團隊就可以），但如果操作者本身也是一個畫商，這樣的角色可能會有利益上的衝突。舉例來說，如果一個畫商要買一件作品，別人出價100元，他以75元的殺價買進，而他知道此作品可以125元脫手，中間的利潤有50元的價差。這個時候如果他也身兼基金的操作人可能就會有所掙扎，猶豫到底要用基金來買？還是用自己的錢買？用基金買的話，也一樣以75元買到，125塊賣走，但利潤歸基金，操作公司只能從50元中抽取20%佣金，如此一來才賺10元而已；但如果是以自己的錢購買的話，價差來回就賺50元了。所以操作基金應該儘量避免類似的利益衝突。

而這種利益衝突在很多情況下是操作技巧上的問題，沒有法規可以規範，但是操作者必須在說明書中讓投資人知道有這樣的操作行為，如果不能接受當然就不考慮這樣的投資。

（14）現行藝術基金的運作

現行藝術基金的運作，合法登記且較有制度和規模的只有兩家，一家就是由倫敦Philip Hoffman為首註冊在美國Deleware州的The Fine Art Fund，還有註冊在開曼群島（Cayman Islands）由美國紐約Motif Art Management LLC所主持的Motif Art Fund。The Fine Art Fund的主持人Phillip Hoffman之前是佳士得拍賣公司（Christie's）的財務長，由於之前的工作讓他在藝術圈累積了豐富的人脈，更熟悉全球藝術市場的動態，更清楚資金的配置與運用，頗為適合藝術基金的操作。但由於投資人皆為名人（celebrity），為保護投資人權益，從未公佈交易紀錄（trade record），只偶爾公布單項成績，曾宣稱購進兩件作品在第二十五週時即獲得80%的利潤，從高檔的印象派作品到當代高知名度的作品都是其主要的投資標的。

而被倫敦金融時報評為全球第二大規模的Motif基金管理公司，旗下有五檔基金，以投資人屬性（如法人、銀行團或個別戶）及投資標的作區隔，採境內（on-shore）和境外（off-shore）模式操作，是目前全球唯一一家操作境外

藝術基金的公司，由廿一位專業經理人所組成的團隊負責操作，其中最高的年報酬率達71.2%。

　　藝術基金在購進藝術品時，一般都鎖定市場上已享有聲譽的藝術家（established artist）作品，這些藝術家的作品已經具有穩定的市場成交價格。藝術基金通常不會投資所謂的新興藝術家（emerging artist），這就好像投資未上市股票一樣，具有較高的風險。但有些基金可能會撥出10%或5%（稱為special interest）的資金去試試這些新興藝術家的作品，因為賭注成份大但金額比例小，風險還不難掌控。

　　另外值得一提的是荷蘭銀行的China Fund，此基金並不成功，因為投資標的是中國的古陶瓷，但真偽鑑定過於困難，最終作罷，草草收場。這個基金不是進場到中國市場去買，而是去買賣一些流落海外的古陶瓷，然後轉賣回亞洲市場及中國市場，但因鑑定上的困難，增加了它的風險，所以沒有持續下去。

　　另外兩個例子是Art Dealer Fund及Irvine Collection Fund，這是兩個以藝術家為投資標的藝術基金，以投資新興藝術家的作品為主。像Art Dealer Fund的作法就很聰明，他們集資後把這些錢給畫廊、經紀商，讓他們去包裝、行銷他們旗下未來可能上得了台面的藝術家。這些錢給經紀商、畫商是對的，因為他們有市場行銷的觀念及技巧，所以他們知道如何把這些藝術家捧紅。以前在日、韓曾流行過這樣的觀念，他們用錢來包裝這些可能會成為國際巨星的明日之星，先培養，然後幫忙把國際線做好，之後等到這些明星紅了，就可以坐享利潤，這個例子與上述的藝術基金操作的觀念是一樣的。

（15）基金運行的風險

　　投資一定有風險，投資人必須自行承擔。

　　政經情勢、政府政策的改變，常會造成最大的風險。現在中國炒作藝術品就像之前炒房地產一樣，作品價格直線上升，政府為防止藝術品的炒作

成為洗錢的工具，一定遲早進場干預，訂出一些法規讓所有的操作和買賣回到基本面，如此一來，遊戲規則可能一夕數變，風險隨之增高。有法令是好的，因為可以把交易引到一個正常的機制上，但如果政府的政策改變，卻使得政策相形緊縮，投資人把資金投進去了，卻被套牢。

另外，匯差的問題、藝術品真偽、保存、保險問題也都必須加以考量，因為這都是可能的風險。

（16）長短線操作，有進有出，降低風險

藝術基金通常設有閉鎖期（lockup period），避免資金在進場後被投資人大量贖回，損害操作的佈局。一般閉鎖期從兩年到七年都有，因為藝術品的交易不像股票每天都可以交易，在這種情況下，如果閉鎖期太短，將無法順利買進賣出而獲利。而所謂的長短線操作類似避險基金（hedge fund）的操作方式，長線可以等，較像投資，而短線打代跑，較像炒作。長線必須確保隨時可以變現，也就是說必須確定市場對長線作品的需求度，須大到隨時出手隨時可以脫手且售價須至少大於等於當時的買價；但短線操作則是見好就收，達到一定的利潤就賣出，萬一操作失誤，仍可以長線來彌補損失，這就是避險（hedge）的操作概念，一長一短，降低風險。

（17）資金流通的來源及匯差問題

藝術市場不單是一個區域市場，而是個全球市場，今天可能在美國買在倫敦賣，也可能在北京買卻在紐約賣，但這種情形可能會造成因資金進出不同國度而產生匯差的問題，加上許多國家的銀行體制不健全，其使用的貨幣不是國際流通貨幣（如共產國家貨幣），常會造成資金流通的問題。舉例來說，有時當把錢轉到某個國家的時候，銀行會要求明確清楚的資金來源，有時候你轉得進去卻匯不出來，而轉到第三國可能又會有匯差的問題，所以基金的操作必須把這些問題都考量在內。

（18）藝術法規和仲裁機制

今天在一個沒有藝術法規或藝術法規不健全的環境下，買錯東西或產生糾紛，買家往往需自行承擔，所以投資者應該主動避開這些可能的風險。譬如台灣尚沒有藝術法規，只有一般商業交易法，如碰到仲裁的問題，由於無法源依據，往往曠日費時，在仲裁的過程中，花出去的錢進退不得，難免造成損失。

（19）託管帳戶（Escort account）

在投資基金時，很多問題都必須納入考量，譬如風險管理失控、管理公司不當操作，以及管理公司本身是否具有信用問題等。因為集資捲款而逃時有所聞，客戶難免會擔心，針對此點，有些基金公司會設立一個託管帳戶存入相對應的金額，以增加投資人的信心，這就是所謂對應基金的操作方式：投資人如果投資10萬美金，操作公司就相對提撥10萬美金到這個託管帳戶，交由律師或銀行託管，萬一操作公司惡性倒閉，這筆錢便可以用來賠償投資人。現在美國很多公司推出基金，為了說服投資者來投資，往往採用這種方式，加強對投資人的保障。

（20）洗錢防制法

許多國家多明訂洗錢防制法，遏止犯罪。尤其是基金投資者資金的來源，操作公司都必須徹底追查，回報主管單位，但境外基金的資金來源，就較難據實掌握；而境內資金的來源就比較清楚，尤其美國現行的聯邦洗錢防制法裡，嚴格規定要明列資金的來源，美國政府深怕恐怖份子靠此洗錢，來進行恐怖活動。

凡在美國的境內資金，政府都必須要很清楚地知道資金的來源。如果錢是從你的收入裡面來，那就沒有問題，只是賺了錢需要課稅，也可從退休給付（IRA）裡拿錢出來投資。在美國很多公司都有退休基金的制度，公司從員

工每個月的薪水裡面扣一些錢,並再補貼一些錢成為這個基金,比如說扣200美金,然後公司再補貼300美金,就等於一個月幫員工存了500美金,作為員工的退休基金。雖然還不到退休年齡,但是美國聯邦政府同意把這筆錢,運用在其他基金的投資上,並且所獲得的利潤不需要繳稅。

(21) 提前贖回

如果是三年的閉鎖期,三年不到,就把錢領出來,是要罰款的,至於罰多少,依情況而定,如果是5%,也就是你剩餘資金的5%,比如說你虧到只剩下100元,就扣你這100元的5%,當成罰款。但是為了避免資金被集體贖回,造成基金操縱不良,一般會限制資金贖回的比例。舉例說,假如100元是整個資金的規模,一次不能領超過所有基金規模30%,以免投資人集體贖回,造成必須賤價拋售手中的藝術品求現以支付贖回金額,如此一來,其他未提前贖回資金的投資人權益將會受損。

至於藝術基金的年度投資報酬率是沒有保證的,投資人只能藉由操作公司以往的交易紀錄來判斷操作公司的穩定性和表現,是否吻合投資人的期待值。

(22) 投資利潤的計算

投資利潤的計算都有一定的計算方式,這個計算方式還蠻複雜的,必須依投資人加入基金的時間順序等比例來作計算基準,對於之後加進來的投資人則以比例計算,如果以一個月三十天來計算的話除以30,第十二天加入,那就從十二天之後的天數比例計算。而且操作公司只發季報表,讓投資人了解基金的操作情況。由於藝術品沒有淨值,必須在藝術品脫手後,才能計算盈虧,沒賣走的作品只能計算成本,無法像股票一樣,即使不賣也可每天知道漲跌。即是如此,在季報表上也會附上未售出作品的當時估價,提供給客戶參考。另外,若是超過三分之二以上的投資人對操作公司的投資策略有所疑問時,可以招開股東大會,公司就應當清楚地交待更詳細的買賣細節。

（23）藝術品的出借

　　國外藝術基金操作時，為了要獲利，常常喜歡跟美術館保持良好的關係，將美術品借給美術館展覽，讓藝術品本身有增值的機會，增加未來獲利的空間。這不僅是一般基金操作的手法，一般藝術經紀商在幫藏家作收藏規畫時，也會採取把買來的收藏品借給美術館的策略，這種方式在歐美非常盛行。這樣做有什麼好處呢？今天如果買了一件高價且非常重要的作品，不管是放到自己家裡或是其它地方，都要負擔非常重的保險費，而且要承擔這個作品受到損害的風險；但是如果把作品借給了美術館，美術館就會負擔所有的保險、還有相關的維護工作等，且會增加作品的聲譽。

　　美術館基本上在每個年度都會擬出下個年度館藏作品的可能名單，也會到處去搜尋可能借展的作品。為什麼美術館不直接買作品呢？因為美術館每年編列的預算沒有這麼高。以紐約的現代美術館為例，一年編列在購買新藝術品的預算也只有6000多萬美金，6000多萬美金並不多，以紐約現代美術館的地位，它不可能去買些不重要的作品，然而今天世界前幾名的作品卻都將近上億，美術館不可能把所有的預算全花在一件作品上，而且一個美術館有好幾個部門，不可能把6000多萬花在同一個部門。在這種情況之下，美術館若要節省大量經費並增加名望，最好的方法就是到處搜尋可以長期借展的藝術品。

　　美術館借入作品一定會跟這個出借的人簽約，一簽就是五年甚至十年。所以出借一件藝術品給美術館，不要以為會穩賺不賠，美術館往往精打細算，所有的花費都經過詳細計算，出借人絕對不可能是唯一獲得好處的一方。以一個投資者的角度來看，假設作品出借五到十年不能出售，期間市場價格狂飆，而租約到期卻市場直線下滑，那損失就大了。所以藝術品借給美術館不失是一個好方法，但也必須精打細算。

第十章
藝術品的投資報酬率

當買賣藝術品賺了錢，就代表獲利嗎？投資藝術品要如何計算它真正的投資報酬率？要用什麼標準去衡量藝術品投資？其實，在歐美長年發展的藝術市場環境下，這些都發展出一套準則，甚至計算公式，可以幫助你在投資藝術時無往不利。

　　儘管藝術品在投資組合中的獲利相當吸引人，但所涉及的知識面和市場操作技巧極為專業和複雜，對一般人而言，並不是最穩當的一種金融投資選項。充其量，只是一種浮動利率的商品，不像公債，有固定的利率和投資報酬率，而且它的流動率不佳也不能分股出售。Ginsburgh雖說，一個人無法只購買畢卡索畫作中的1000股，但是由Philip Hoffman在英國主持並進行管理的藝術基金（The Fine Art Fund）卻逐步實踐了這種可能，因稅的考量，他在美國德拉威州（Delaware）以有限合夥人（Limited Partnership, LP）的方式註冊了一個藝術基金，募集1億到3億5000萬美金投資藝術品，打算持有藝術品十到十三年，讓投資人以持股方式分享獲利，投資者須同意其資

金必須被綁住至少六個月到一年的時間。投資標的物以高單價、具流通率且市場需求度高的作品為主，因來價格上揚較易，風險相對低，以確保投資獲利：

　　The Fine Art Fund將投資全世界重要藝術家各種不同類型的作品，而且只鎖定富豪和大企業作為募集資金的主要對象……也考量吸收藏家的重要藏品作為配股的可能……此檔基金會在四到九年中，在投資報酬率相當吸引人的時候，出售手中的藏品來達到獲益的目的。（Fine Art Fund, 2003）

　　The Fine Art Fund有權將手中的藝術品透過拍賣出售，或私底下賣給藏家、美術館。更值得一提的是，投資人也可以把買進的藝術品帶回家或放在辦公室欣賞，也可以把藝術品出借給第三者，從中收取出借費，為投資人帶來額外的利潤。這樣的基金與一般的證券投資不同，在一個固定的投資標的物上，它保守估計二十五年會有8-12％的成長：

　　The Fine Art Fund將藉助世界級藝術專家的指導，在本檔基金操作期間，讓藝術品的增值能一直大過於由Art Market Research所公佈的藝術市場指數（Art Market Index）的平均獲利。（Fine Art Fund, 2003）

藝術基金的投資報酬率

　　除了The Fine Art Fund外，已有一些藝術基金已得到不錯的投資報酬率。1974成立的英國鐵路養老基金，在藝術市場的十個品項上共投入了4仟萬英鎊，整個投資組合的獲利大約有2.9％。到了1980年代的後期，它賣出了大部分的藏品，1999年12月關掉此檔基金時，其投資報酬率達到11.3％，而其中光印象派單項的投資報酬率則有21.1％。而紐約佳士得拍賣公司在1997年的維特和莎利・甘茲（The Victor and Sally Ganz）專拍中，也有近11.47％的投資報酬率，比股票的10.85％高了1％。1999年，Charles Saatchi賣掉了

孔斯　麥可‧傑克遜和他的黑猩猩（Michael Jackson and Bubbles）　陶瓷　106.7×179.1×82.6cm
「凡庸」系列　1988

一百二十八件當代作品，總成交額達160萬英鎊，比預估多了60%，這比他十年前付的錢多了150%。芝加哥的收藏家Lew Manilow在1991年以私下交易的方式用25萬美金買下了傑夫‧孔斯的〈麥克‧傑克遜和他的黑猩猩〉（Michael Jackson and Bubbles），兩年後賣得560萬美金。以上兩例反映了當代藝術市場的茁壯，從1990年代以來就呈倍數成長。藝術保險業者Zurich（Zurich-Art Market Research Art & Antiques Index, 2003）解釋，這是因為當代藝術的多元化提供了買家建立不同個人品味的機會，更是一種支持新興藝術家的作法。當代藝術從1995到2003年之間已經增值了126%，而2002到2003年間增值了26%。

所以，只要透過專家的謹慎操盤，藝術基金投資人的獲利，甚至可以跟富豪級的收藏家相比。如果管理得當，藝術基金的投資報酬率甚至可以超越股票。Ginsburgh為謹慎的投資人所設計的投資組合模型，和藝術基金有一點點不同，但本質上都是一樣的：

> 從投資報酬率和許多不同指數的變化中可看出，投資印象派、現代和當代大師的作品的風險遠比投資其他歐洲和美國一般藝術家的作品小得多，但最理想的投資組合是綜合兩者，以長短線的方式操作。長線的單價高，為大師作品，市場流通率大，風險相對低；而短線單價低，多為一般藝術家的作品，短期投資報酬率低且風險相對高。兩相搭配便是最好的獲利組合。（Towse, 2003, pp. 49-50）

1990年代和21世紀的頭幾年，顯示了藝術品的投資報酬率已超越了股市。2002年6月，反應股市的FTSE 100指數下跌了17.4%，而當年秋天英國的拍賣指數才下跌9.7%。但Art Sales Index顯示在過去十年間，FTSE 100指數上升將近200%，而英國的拍賣指數才上升了65%。將藝術視為投資的主要問題是你得在關鍵時刻及藝術市場的自然週期循環下，擁有一定數量的作品來因應市場的變化，因為某些藝術品會因為品味的轉變，使其價值突然產生快速的變化。

許多銀行如Dresdner AG, UBS, Citi, Merrill Lynch, Unicredito, BNP Paribas, Deutsche, Coutts, Monte dei Paschi di Siena, Banca IntesaBci and Credito Italiano，都有提供高所得投資人以藝術品和古董作為投資選擇的服務。這些銀行會和拍賣公司或是專家、藝術顧問公司合作建立閉鎖型基金，且極力宣傳它的理財投資功能。《Premier》是匯豐銀行（HSBC）為頂級客戶打造的雜誌，在2001年的冬季號刊中，大篇幅介紹了各種另類的投資方法。他們認為，收藏應該是打從心裡開始，但需要有好眼力來鑑別，而好眼力可以藉由與信譽好

的交易商打交道開始；但投資，就需要具備有眼力之外的市場經驗和專業的知識。雜誌還建議新進收藏家只進行某一種類或是某一特定時期的作品，期待他們也許有一天會變成新一代的山謬‧柯爾陶（Samuel Courtaul）或是艾爾伯‧邦恩（Dr Albert C. Barnes）等世界級的藏家。而藝術基金更提倡不要把雞蛋放在同一個籃子的投資觀念。

藝術投資的獲利評估

在拍賣場，獲得一件藝術品的成本並不低，其中佣金便佔了不少，加上保險費和匯差，往往使得它不獲投資者的青睞。根據Kate Burgess在Financial Times（2003）中提到：「小拍賣場的賣家有時得支付落槌價的25％作為拍賣公司的佣金，而得標者要支付20％的買家佣金，也就是說，買家、賣家從拍賣場買賣一件藝術品須支付的費用和佣金幾乎相當於落槌價的一半。」此外，其它的費用還有營業稅、保險、攝影、修復、運輸、包裝、儲存、關稅、進口稅等，現在許多國家甚至還規定需支付給藝術家或其法定繼承人的追及費（droit de suite）。而直接透過畫商進行交易的買家應該牢記在心，一般拍賣公司的費用和佣金大都在25％以下，但在第二市場畫商可能把售價提高30％至50％。

為了獲利，這些高昂的交易費加長了藝術品的持有期。假設，你的相關費用佔了25％、資產每年才成長10％，在持有資產的頭兩年半裡，你是虧損的。假如你在第三年賣出，資產上升了30％，你只有5％的獲利，也就是說年獲利不到2％。所以，最好是能夠持有藝術品十年或十年以上來增加獲利。

想要透過藝術投資獲得高的投資報酬率，通常不是需要內線消息，就是要有能力炒作。藝術市場獲利的來源缺少替代性，因此風險相對高且容易造成較大的損失。就股市而言，假如賣家拋售股票，有一些投資人會欣然增加他們的持有股份，降低替代品部分的持有，為了使投資組合更多元來降低風險而換成小額的替代品。股票市場之所以能如此運作主要來自於潛在買家之間的競爭，但這在藝術市場裡不太可能發生，因為藝術品與債券一樣，沒有明顯的替代品，而且對從事套利的人來說，更不可能有所謂的無風險的下注。假如一個主

要以印象畫派為主的收藏在紐約蘇富比進行拍賣，競價的過程之所以會很激烈，主要是競買人可能幾乎全都是對印象派有興趣的人。如果一個喜歡當代畫作的人，因為要分散風險而跑去買印象派畫作，這種情況甚至會增加風險，而英國的鐵路養老基金，就是唯一採取這種多重標的物下注策略的基金。1980年代晚期，許多日本公司大量購買印象派和現代畫作，他們採槓桿套利策略（leveraged arbitrage strategy），向銀行借錢來購買藝術品，但銀行和這些公司卻忽略了藝術品的實際價值往往低於它的美學價值。直到今天，還有許多日本人手上的印象派和現代作品，當時的買價仍遠遠超過現今市場的賣價。

藝術投資人不應把指數視為投機獲利的指標，因為藝術指數的資訊並不完整，而且常常不太準確，儘管藝術市場的關注對象往往受外在環境的影響而有所變動，卻很少因財經政策的調整或金融體系的波動而產生太激烈的反應。一般藝術的投資人不太清楚過去的價格紀錄，特別是第一市場的交易資訊，而且他們也沒意願花很多心思不時地調整藏品。但在1990年的經濟泡沫中，藝術市場明顯受到影響，儘管價格的改變需要一段時間，但市場易受畫商刻意放話和群聚心理的影響，而變得提前紛亂。其中最令人感到不安的是，由於信心不足，任何天花亂墜的言論和批評，都會激起相同的反應。在流通有限又少有替代品的藝術市場，價格基礎薄弱，市場一旦遭受衝擊，便會升高投資和交易的風險。

投資報酬率的計算

表一 顯示藝術投資與股票市場在不同期間的投資報酬率比較。

Dates	Art return（%）	Stock return（%）
1810-1970	3.3	6.6
1946-1968	10.5	14.3
1652-1961	0.55	2.5
1715-1986（cited in Frey, 2000）	2.0	3.0（Bank of England）
1875-2000（Mei and Moses, 2002）	7.7	6.6（S&P 500）

表一：藝術投資與股票市場在不同期間的投資報酬率比較（資料來源：Mei Moses）

　　從1961年到1989年，藝術品的平均投資報酬率是1.5%，最低為負19%，最高有26%。

　　即使一般人對於用標準普爾500來當作藝術指數的參考基準，採取比較保留的態度，從 **表二** 可清楚地看出藝術品在大戰和經濟蕭條期間，其投資報酬率明顯優於股市。梅摩指數（Mei Moses All Art Index）於2002年指出，雖然藝術品在「特殊期間」（interesting times）較易受到波及而產生變化，但十年以上的表現較好，而且選擇多樣。梅摩指數在2003年曾建立藝術市場最低價的作品指數，顯示藝術市場的表現在1950到2002年間比標準普爾500的表現還好。市場上，中間價和最高價的作品仍比標準普爾500高，但表現卻比最低價位的作品還差。最低價位的作品是所有藝術品項目中表現最好的，且有較高的報酬率，其風險甚至比中、高價位的作品還低，但標準普爾500的風險仍低於各種不同價位的藝術品。然而，只要拉長藝術品的持有期，便能大大降低風險。梅摩指數研究曾下了這麼一個結論：「這些發現支持了藝術品是個絕佳的長期投資、保存財富的普遍看法，但可能不適合那些無法適當利用其他投資選項來平衡藝術投資風險的投資者。」

（資料來源：Mei Moses）（2002）.

Dates	Art	FTSE	S&P
1913-15	-34%		
1913-18		-25%	
1913-18			-18%
1937-40		-50%	
1937-38			-50%
1937-39	88%		
1920	125% of 1913 value		
1920		94% of 1913 value	
1920			94% of 1913 value
1946		104% of 1937 value	
1946			=1937 value
1946	130% of 1937 value		
1954			67% of 1949 value
1954	108% of 1949 value		
1975			-27% of 1966 value
1975	256% of 1966 value		

表二：藝術品在世界大戰（1913-39）和經濟蕭條期間（1920-75），其投資報酬率顯優於股市。

有一種比較簡單的公式可以幫助我們了解報酬率的算法：

$$R = \frac{C + P_{t+1} - Pt + S}{Pt}$$

R（Return）是報酬率，**C**是紅利或租借配息（dividend or coupon payment received），**P**$_{t+1}$是期待賣出的價格，**Pt**是當時的買價（actual purchase price），而**S**（convenience yield）是收益率。

譬如以地產和藝術品做範例：

地產：

$$R = \frac{C\ \$12,000\ （房租）+ P_{t+1}\ \$60,000\ （期待賣出的價格）- Pt\ \$50,000\ （當時的買價）}{Pt\ \$50,000\ （當時的買價）}$$

得出R為0.44（44%），但需減掉其他如裝修維護費（carry in cost）和通膨的價差，才是實際報酬。

藝術品：

藏家的算法

$$R = \frac{P_{t+1}\ \$6,000 - Pt\ \$5,000 + S\ \$1,000}{Pt\ \$5,000}$$

得出R為0.40（40%），再減掉相關費用和通膨的價差。

炒家的算法

$$R = \frac{P_{t+1}\ \$6,000 - Pt\ \$5,000}{Pt\ \$5,000}$$

得出R為0.20（20%），再減掉相關費用和通膨的價差。

對藏家而言，收益率S很重要，因時間久會直接影響報酬率；但對炒家而言，由於炒短線，加上藝術品可能不是唯一的投資選項，所以收益率相對不重要。由於藝術品很少可出借而獲利，所以C一般以零計算，如把保險費或維修費先行計入，有時候C甚至呈負數。而收益率S對藝術品而言應是正數，但對其他資產而言，S可能是零，而C可能呈正數。

附錄 | 藝術投資實務入門
藝術可以成為一項投資嗎？

《藝術收藏＋設計》雜誌和富邦藝術基金會共同策畫富邦講堂的藝術投資系列，2008年5月7日第一堂課程「藝術投資實務入門」，邀請《藝術收藏＋設計》雜誌專欄作者，即是摩帝富藝術顧問股份有限公司副總裁兼亞洲區總經理黃文叡傳授獨門秘訣，生動精彩的演說，引起現場參與學員熱烈反應，創造成功的互動交流機會。以下是當天黃文叡豐富的演說內容紀錄。

藝術投資說高深也不高深，要具備第一、藝術專業知識，第二、市場經驗，第三、懂得操作，這三點是藝術投資的參要素。

我今天演講的主題「藝術是否是一項很好的投資？」（Can Art Become A Sound Investment？），這是個疑問句。藝術投資除具備剛才提的三要素外，是否時機（Timing）對了，也非常重要。尤其現在亞洲藝術市場很熱，是否真的報酬年翻好幾倍？

「藝術投資實務入門」主講者黃文叡教授講課的神情（富邦藝術基金會提供）

最高價的藝術品

先來看現在世界上最高價的五件藝術品，第五名是雷諾瓦的〈煎餅磨坊的舞會〉，1億2仟萬美金，第四名是梵谷的〈嘉舍醫生的肖像〉，1億2仟7百萬美金，第三名是克林姆的〈包爾夫人畫像I〉，2006年被雅詩蘭黛少東以1億3仟5百萬美金買走，但此紀錄同年卻被美國抽象表現主義畫家杜庫寧的〈女人III〉打破，為1億3仟7百萬美金，而目前最高價的是美國抽象表現主義——行動畫派的帕洛克繪畫作品〈No.5, 1948〉，以1億4仟萬美金成交，比一棟世界上最貴的豪宅還貴。

為何美國抽象表現主義的畫最貴？因這是美國最引以為傲的年代，在美國抽

象表現主義之前，美國在藝術史上是沒什麼地位的，在這之前是歐洲超現實主義盛行的年代，世界大戰爆發後，歐洲菁英藝術家來到美國，美國沒有受到戰火摧殘，戰後經濟起飛快，加上美國人很愛國，在愛國主義的催化下，自認為美國的東西就是最好的，當時美國是強勢經濟，藝術的發展被當成是一種市場指標。但現在美國經濟疲軟，而中國大陸經濟起來了，市場當然就有不同的角力戰。

　　2003年張曉剛的血緣系列在佳士得拍出6萬多美金，今年蘇富比春拍同樣尺幅、同年代的作品（同樣也是畫三個人頭，張曉剛的作品後來畫三個、兩個、一個人頭的行情都不一樣）拍出540萬美金，五年漲了近九十倍。這是不是個特例？還是藝術投資最好的範例？

為什麼要投資藝術？

　　有這麼多投資方式，為什麼要選藝術投資？1961年林布蘭特的〈亞里斯多德注視荷馬雕像〉，當時賣出230萬美金，折合為今天的現值1仟5百60萬美金，對照現在最高價的帕洛克作品，四十年成長了897％，為什麼這樣比？是要跟股票、房市的成長作比較（**表一**）。再看看藝術家行情對照，瓊安·米契爾（Joan Mitchell）的〈無題〉，2000年為250萬美金，2006年增值為1800萬美金，六年成長率720％，傑夫·孔斯去年創造在世藝術家最高單價作品，但現在不是了，被達敏·

表一：藝術VS.股票與房地產的投資報酬率比較

	最高投資報酬率	平均資報酬率
藝術	879（％）	144（％）
股票	20.8（％）	13.4（％）
房地產	14.4（％）	6.5（％）

資料來源：Art Price Index, S&P 500 Index. 1900-2000年

赫斯特的〈骷顱頭〉（For the Love of God）打破，1億美金成交，製作成本是1仟2百萬美金，創造好幾倍的產值，傑夫·孔斯的〈巴斯特·基頓〉（Buster Keaton），1999年為37萬美金，2006年增值為240萬美金，七年650％成長率，馬林·杜馬斯（Marlene Dumas）的〈有羽毛的史托拉〉（Feathered

《藝術收藏＋設計》雜誌和富邦藝術基金會共同策畫富邦講堂的藝術投資系列，由黃文叡所主講的第一堂課程「藝術投資實務入門」現場實況。（富邦藝術基金會提供）

Stola），2003年為26萬美金，2006年增值為105萬美金，三年400％。這些人的作品美學價值比不上大師級，但為什麼創造這麼好的經濟效益，因為明星效應。現在的明星效應也席捲了亞洲當代藝術市場，三年成長率達400％。

一般說來，藝術品更新率（Refresh Rate）是三年，就是三年才能看到成長率，但現在的亞洲當代藝術不用三年，可能春拍看到，秋拍又出現，漲了好幾倍，是真是假？可能是人為操作因素，也可能是市場效應，各種可能性都有。

所有的投資方式除了藝術品有這麼高倍數的成長率與報酬率之外，還有哪一種投資具備這樣的效益？標準普爾股市投資報酬率1920-2000（**表二**），八十年平均投資報酬率13.4％，藝術的平均投資報酬率144％，房地

產6.5％。之前有位政大教授提出台灣房地產有30％是泡沫價格，還被威脅，藝術市場也可能會有這樣的危機，但它還沒辦法像股票一樣，發展成一種指標（Benchmark），沒有這種指標很難做投資，股票每天都有淨值，但藝術品不同，它不能每天隨時進場買賣，大部分的公開價格都來自拍賣的成交紀錄，但事實上拍賣只佔整個藝術市場成交量的30％，有70％是私下成交，跟畫商、私人仲介（private dealer）、藏家或藝術家直接交易。所以這些拍賣數據只具參考價值。

藝術作為一種實質資產（表三）

藝術作為一種資產在歐美已行之有年，被認為是有價的，可作為抵押貸款，美國很多私人銀行同意以藝術品作抵押貸款，但如何判定真假？私人銀行有一套機制，鑑定藝術品，不是百分百的科學證據，但它取其重不取其輕，就是鑑真不鑑假，一個有經驗的專家，是去檢視一件作品有多少真實性，一般超過70％會被認為是真的，除非有新推出的史料推翻之前的證據。

在亞洲沒人承認藝術作為資產，到銀行沒人貸款給你，連作單件藝術品的個別保險都難。鑑定需要設立一個第二者的中立制度，有其必要但很難。

表二：標準普爾股市投資報酬率（1920-2000）

1920-1929	17.7（%）
1930-1939	5.3（%）
1940-1949	10.3（%）
1950-1959	20.8（%）
1960-1969	8.7（%）
1970-1979	7.5（%）
1980-1989	18.2（%）
1990-1999	13.3（%）
S&P 80年平均投資報酬率	**13.4（%）**

表三：藝術作為一種實質資產

	資產	費用
藝術	＊ 擁有一件藝術品 ＊ 可用來抵押貸款	＊ 包裝運輸費 ＊ 保險費 ＊ 維護費
股票	＊ 擁有書面證明 ＊ 無法用來抵押貸款	＊ 經紀費 ＊ 交易費 ＊ 佣金
房地產	＊ 擁有房地產 ＊ 可用來抵押貸款	＊ 翻修裝潢費 ＊ 地產稅 ＊ 學校稅 ＊ 維護費

表四：投資風險比較

	投資風險	
藝術	＊ 大戶進場炒作阻斷流通率 ＊ 偽作贗品 ＊ 經濟體蕭條緊縮	
股票	＊ 通貨膨脹 ＊ 公司政策方向變化	＊ 政治局勢不穩 ＊ 天災人禍
房地產	＊ 通貨膨脹 ＊ 高維護費	＊ 稅率調漲 ＊ 高額房貸

在歐美體制下有比較公正制度的作法，比如鑑定協會、透過法律上的立法及拍賣機制上的仲裁共同來執行，而不是委由單一機構。尤其藝術品要作為一種資產，就須接受鑑定和鑑價。很多人覺得在拍賣場買東西有保障，確實有，但有個不成文規定，如果你在拍賣場買的東西有證據懷疑不對，拍賣場有義務收回處理，但跟私人仲介買到假的東西則很難退回，這是在拍賣場買藝術品的好處。但全世界的藝術交易，拍賣市場是最容易人為操作的，連世界上幾大拍賣公司都無法避免，只是各有千秋，遊走在法律邊緣。

如和其他投資工具比較，股票不能做抵押貸款，房地產雖可作為一種資產，但其裝潢、稅等費用很高。股票則有經紀費、交易費及佣金，房地產在美國還有學校稅，端看你的地段決定稅的高低。

藝術品買回家要不要保險？這是亞洲人比較弱的觀念，歐美人對好的藝術品都很重視保險，在亞洲也不是不買，是根本不賣的問題。歐美的保險費是作品價值的千分之一到千分之三，此外還有維修費。藝術品持有越久，是否賺愈多？

不見得，因為相關費用會折損作品的利潤。

投資會有風險（**表四**），藝術的投資策略是餘錢，一般投資人是穩扎穩打，用你個人可動用資金投資規劃，資產規劃的學問很深，教你如何避稅（不是漏稅）及分散風險。

比較起來，股票風險就多了：政治局勢、天災人禍及通貨膨脹等都會影響，房地產風險也很大，美國二次房貸的風暴就是個例子，藝術則好玩一點。尤其藝術基金現在在市場上很熱，成了另一種投資選項，但在亞洲還沒開始盛行。

如何投資藝術？

需要投入多少資金？先考慮採取的投資策略及個人可動用資金，我建議一開始以不超過1萬美元為原則，就可以買到不錯的當代新興藝術家作品，

不要小看這些台灣新生代藝術家，那些已上了檯面的你可能都買不起了。買東西最重要的是喜歡，掛的出來，不然買回家每天提心吊膽，深怕弄壞弄髒，如果不純粹為了欣賞，而是為了投資，不想擁有那件作品，乾脆就去投資基金。1萬美元只是參考，依情況有不同的建議，就個人可動用資金作規畫，不懂就不要一下子玩太大，更不要人云亦云。要多看多問，不要只是用聽的。

講分散風險就是以集資方式投資藝術，就是投資基金。你一個人買錯，就只能自己承擔，若有十個人，就十個人承擔，本來只能買一件，變成可買多件，可達到分散風險的作用。

如何選定投資目標？這牽涉到收藏家和投資人角色的問題。你是不是收藏家？並不是像媒體報導給人的印象要投入很多錢，收藏重要作品，才是收藏家。只要你擁有一件你喜愛的作品，你就是收藏家。

藏家收藏要有計畫，對藝術家的研究要有系統，例如藝術家每個階段的風格研究、作品哪裡有、市場表現等。

如果你真的是一個藏家，你要如何過渡轉型到投資人的角色？你採重點對象研究收藏，慢慢地會對這個藝術家所有的市場表現和作品逐步專精，而要成為一個投資者的角色，從欣賞到投資的過程，因人而異，一步一腳印，但不能太小步，因為市場價格跑太快會追不上。欣賞也很重要，不能把藝術品當成商品買賣，藝術品不能完全拋棄它的美學價值與內涵。

如何判斷一件藝術作品的重要性？先從它在藝術家的創作生涯中位居什麼位置？然後跳出來看，比如安迪‧沃荷，他在普普藝術中占什麼樣的位置？再跳出來看，他在現代藝術、當代藝術、20世紀藝術，扮演什麼角色？

看一件好作品有兩大要素：第一是共通訊息（Universal Message），作品能表達直接明確的訊息，讓你一看就懂，但又沒那麼懂，因為作品背後蘊藏著符號。第二就是要有符號（Coding），要有衍生的涵意。即使是情感的表達，它也是符號。符號的背後，藝術家要傳達的訊息是什麼？這就是美學價值。

藝術價格有其不同（**表五**），畫商零售價最高，再來是拍賣市場價、市場公定價、保險價。歐美的遊戲規則是畫商會加30～50％的利潤，這可作為用來殺價的參考。而市場公平交易價（Fair Market Value）不是真正的價格，是概念性的，一般接近拍賣最低預估價，很少有人能以這個價格買到作品，只是參考價。這個市場公平交易價，往往被保險公司拿來作參考。如果藝術可作為資產，那還有個最低的抵押貸款價。

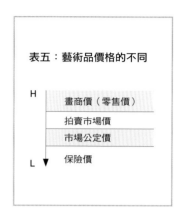

表五：藝術品價格的不同

H	畫商價（零售價）
	拍賣市場價
	市場公定價
L ▼	保險價

投資人和收藏家的認定，不是個人認定，是和節稅方法有關，如果由會計師先行規劃，買藝術品就是為了投資，專款專用，投資失利可報損失，若你沒有先認定是投資，那失利的話，你不能報損失節稅。在歐美的認定方式就是你的財務規劃，美國有很多藝術顧問公司，就是幫忙處理這方面問題，如何兼顧收藏家也是投資人的角色，出發點很重要。在買藝術品之前，讓國稅局知道動機和目的，透過律師、會計師做公證，證明這筆錢是用來作投資的用途。

從哪裡尋找藝術品？要從學派、年代、主題或藝術家來分析欣賞，選擇自己感興趣的作品。幾個常見的管道：畫廊或畫商、藝術博覽會及拍賣會。一般畫廊畫商為了培養自己的買家或藏家，較願意不厭其煩地解說，甚至會有目的地教育買家；從博覽會，比如參加雙年展的藝術家有指標作用，可能隔年在拍賣場就可看到這些參展藝術家的作品；從拍賣場，但經驗要老道，買高買低是是一門功課也是經驗。

應該期待多少投資報酬率？一般三年內的投資報酬率至少15％，五年內投資報酬率至少25％。投資要分短線、長線，先拿70％資金進市場做長線投資，長線購買的一定是高檔、高單價作品，因為高單價且流通率大，才能降低風險，如已成名藝術家的作品，不但有穩定的市場占有率，需求量大，隨

時想脫手就會有人要，變現能力強，就算不賺也不會賠。另外30％炒短線，打帶跑，賺夠了就賣，通常以新興藝術家的作品為主，但風險較高，因為不見得每個新興藝術家都上得了檯面，市場操作能力很重要。

　　購買什麼藝術家的作品？（表六） 在金字塔頂端10％的藝術家，大部分作品在美術館或已成為重要私人收藏，中間40％是已成名藝術家（不一定在世），最底層的是50％的新興藝術家。投資中間已成名的藝術家最穩當，有穩定成交價，頂端的買不起、流通率不大，也不易獲得、買家市場固定但狹隘，而新興藝術家就像未上市股票，不知道上不上得來。一般而言，藝術家一年如有三十件作品在拍賣場成交，可視為已成名藝術家。

表六：購買什麼樣的藝術？

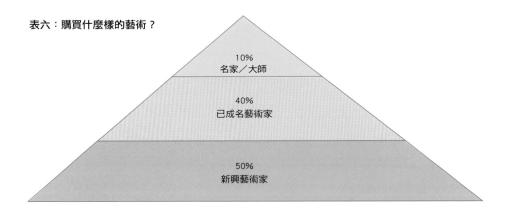

　　投資型藝術與裝飾性藝術、收藏性藝術有極大差別**（表七）**，複製畫屬於裝飾性藝術，有的很貴但沒有市場價值，以投資觀點來說，不建議買版畫，因為它不只一張，升值空間有限。現在中國大陸就有這樣的狀況，中國當代F4，因為現在油畫價格太高，一般人買不起，開始出版畫，讓一般人也能以幾千至上萬美金購得，這些版畫雖也會漲，但有一定的漲幅。

　　選購藝術品的準則？ 選擇多產藝術家的原因是，如果一位藝術家一生完成不到三十件作品，他不會紅，除非是區域型市場的炒作，國際性市場這樣

的量是不夠的。而想要買到價格低於市場公定價，來源有所謂的3D：（1）負債（Debt）、（2）死亡（Death）、（3）離婚（Divorce），只有在這些情況下，有人急於脫手，才有可能低價買到。收藏歷史（Provenance）很重要，也是鑑定的重要依據。美術館也會收錯但機率較小，而在美術館展過、媒體報導過、重要藝評家寫過（確定不是人情壓力下的），也可增加一件作品的可信度和重要性。狀況好但很貴和狀況不好但很便宜，選哪種買？選狀況好但貴的，重新修復（retouch）會使藝術品利潤折損，如為拍品，可跟拍賣公司要狀況報告（Condition Report）。收藏尺寸大的比小的好，但太大不容易收藏，太小份量不夠，最好不要小於24×36吋的尺寸最宜。

藝術品的投資策略

逢低買進、逢高賣出，是最高指導原則，為了避免時間耗損掉你的獲利，要注意持有越久、耗損越多，持有一幅作品超過三十年時間，約耗損賣價的25%。諮詢專家將帶你走一條比較好走的道路，做好完善規畫，降低風險，讓你投資藝術無後顧之憂。（藝術家編輯部整理）

表七：投資型藝術VS.裝飾性藝術與收藏性藝術

裝飾性藝術	收藏性藝術	投資型藝術
＊生產線大量製造的商品，如海報、複製畫或偽作	＊限量生產的作品，如郵票、玩具	＊獨一無二，大部分是已成名藝術家作品
＊通常價位低於 $ 1,000 ＊沒有市場價值	＊通常價位 $ 1,000-5,000 ＊有增值空間	＊通常價位 $ 5,000以上 ＊有極大的增值空間

＊計價單位：美元

國家圖書館出版品預行編目資料

藝術市場與投資解碼＝Art Market & Art Investment Decoded
／黃文叡 著
初版.-- 臺北市：藝術家，2008〔民97〕
面；17×24公分.--

ISBN 978-986-7034-91-5（平裝）

1.藝術市場 2.藝術品 3.投資
489.7 97010125

藝術市場與投資解碼
Art Market & Art Investment Decoded
| 黃文叡 著 |

發行人　何政廣
主　編　王庭玫
編　輯　謝汝萱、方雯玲、沈奕伶
美　編　曾小芬
出版者　藝術家出版社
　　　　台北市重慶南路一段147號6樓
　　　　TEL：（02）2371-9692～3
　　　　FAX：（02）2331-7096
　　　　郵政劃撥：01044798 藝術家雜誌社帳戶

總經銷　時報文化出版企業股份有限公司
　　　　台北縣中和市連城路134巷10號
　　　　TEL：（02）2306-6842
南區代理　台南市西門路一段223巷10弄26號
　　　　TEL：（06）261-7268
　　　　FAX：（06）263-7698

製版印刷　欣佑彩色製版印刷股份有限公司
初　版　2008年7月
定　價　新臺幣380元
ISBN　978-986-7034-91-5（平裝）